Castel...

Cultura dell'abitare e armeria

Helmut Stampfer

Traduzione italiana:
Roberta Ravignani
Eva Wiesmann

SCHNELL + STEINER

Prefazione

Sono ormai lontani i tempi del feudalesimo in cui il castello fungeva da residenza stabile di una dinastia.

Castelli, palazzi e residenze rappresentano oggi per un paese o una regione, da una parte, delle importanti testimonianze artistiche e storico-culturali e, dall'altra, sono sempre più spesso percepite come delle opere da conservare. Cresce l'interesse dell'opinione pubblica verso questo tipo di testimonianze storiche e lo stesso dicasi per l'impegno, sia personale che finanziario, più che mai richiesto ai proprietari di questi beni allo scopo di conservare un pezzo di tradizione e di storia delle loro famiglie.

Sin dall'infanzia la mia vita è stata strettamente legata alle gioie e ai dolori che comporta il fatto di vivere in un castello. Inizialmente, nel secondo dopoguerra, ho vissuto tra le mura romantiche e l'arredo spartano del Castello di Friedberg, situato nella Bassa Valle dell'Inn. Mio padre, sovrintendente ai beni culturali in Tirolo, ha risvegliato in me sin da bambino l'interesse per i castelli, i palazzi e gli edifici antichi in generale. Nel 1983 – in seguito alla scomparsa di mio zio, il conte Hans Trapp – sono diventato proprietario di questo castello dell'Alta Val Venosta, ricchissimo di tradizione, nonché amministratore di una delle collezioni di armi e armature più conosciute al mondo e di un archivio nobiliare estremamente vasto, risalente addirittura al 1198. Documenti e scritti antichi sono stati parte integrante dei miei soggiorni annuali in questo castello.

Desidero, ovviamente, porgere un ringraziamento speciale e sincero all'autore di questa guida, Dr. Helmut Stampfer, a cui esprimo tutta la mia stima. Siamo orgogliosi di essere riusciti ad avvalerci della collaborazione di questo noto esperto in materia, che vanta un'esperienza pluriennale come sovrintendente ai beni culturali. Desidero ringraziare inoltre il coordinatore di questa edizione, il Südtiroler Burgeninstitut nella persona del suo presidente, il barone Dr. Carl Philipp von Hohenbühel. Dopo la pubblicazione delle guide su Castel Taufers, Castel Schenna e Castel Trostburg, è giunto il turno di Castel Coira, che rappresenta l'esempio più significativo di arte profana della Val Venosta. Non può mancare infine un ringraziamento alla casa editrice Schnell & Steiner che già alla fine degli anni '50 dello scorso secolo ha pubblicato una breve guida su Castel Coira scritta da mio padre, il conte Oswald Trapp.

Mi auguro che la lettura di quest'opera possa regalare, a voi esperti lettori, dei momenti piacevoli e trasmettervi nuove conoscenze e sensazioni.

Castel Coira, primavera 2015
Il conte Johannes J. Trapp

La storia

Lo storico Franz Huter definisce la Val Venosta – l'area in cui il fiume Adige scorre dalla sorgente al gradino di Tel sopra Merano – come l'origine del Tirolo. Lo straordinario connubio tra patrimonio naturale e culturale raggiunge la sua massima espressione nell'Alta Val Venosta, che si estende da Resia a Sluderno. Questo vasto territorio è delimitato a nord dai laghi situati sotto il passo e a sud dal gruppo del-l'Ortles-Cevedale, un complesso di cime e ghiacciai. Oltre alla strada che segue il corso dell'Adige verso sud-est, la valle dispone di buoni collegamenti anche verso sud-ovest grazie al Giogo di Santa Maria (Passo dell'Umbrail), che la collega alla Lombardia, e verso ovest tramite il Passo del Forno (Pass del Fuorn), che la unisce all'Engadina. I ritrovamenti sulla collina di Tarces (Tartscher Bichl), tra Malles e Sluderno, e so-

Veduta del castello del 1881

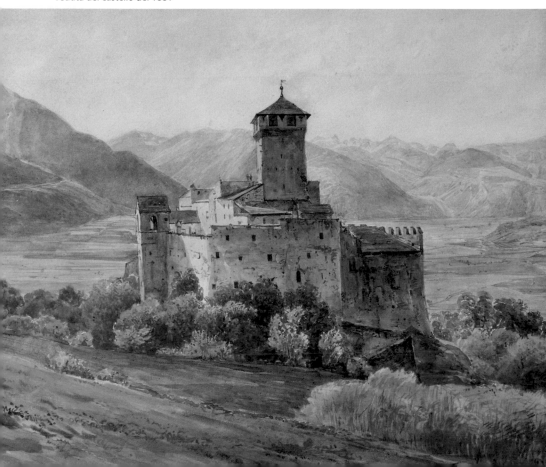

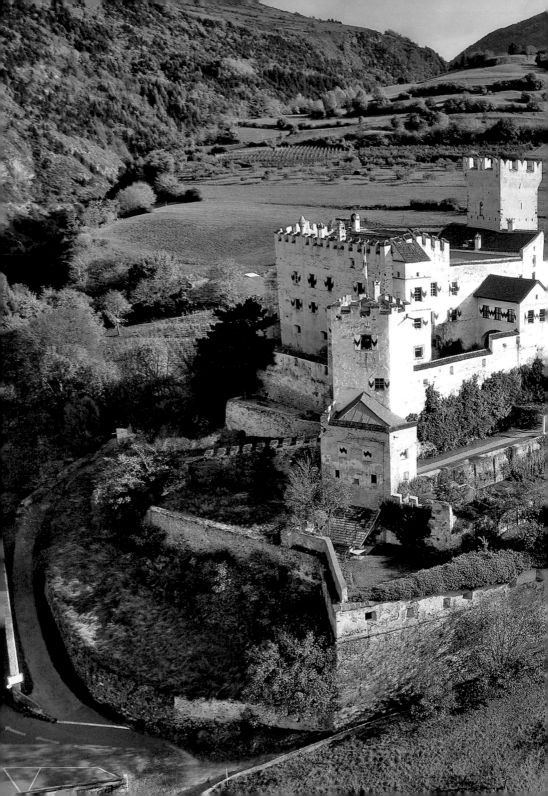

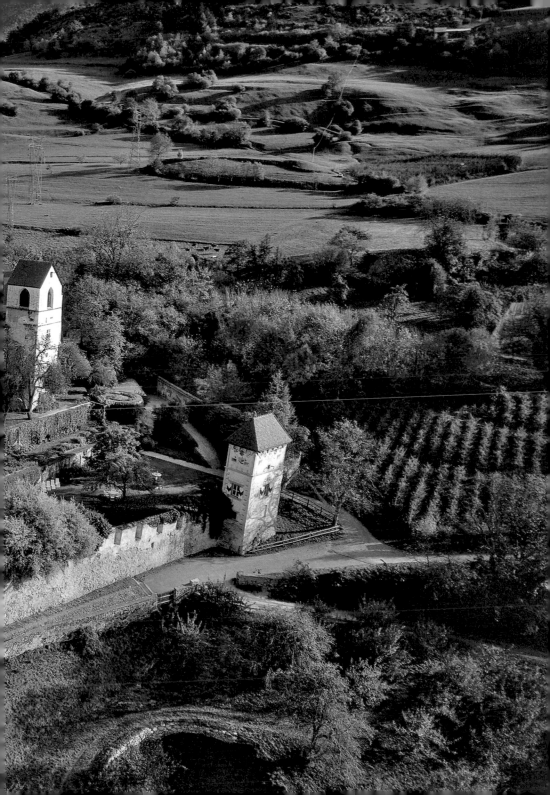

prattuto al Ganglegg, a nord di Sluderno, testimoniano che questa area di transito, così propiziata dalla natura, fu insediata già nell'Età del bronzo. L'esistenza di un traffico a lunga distanza risalente addirittura all'età preromana è documentato da una stazione stradale recentemente scoperta a sud del lago di San Valentino, che dal I sec. a.C. al VII sec. d.C. risultò particolarmente frequentata. I piccoli reperti di età romana che furono trovati là e la magnifica testa di Venere in marmo greco, riportata alla luce a Malles pochi anni fa (metà del I sec. d.C.), evidenziano l'importanza della Via Claudia Augusta che i Romani costruirono attraverso il Passo di Resia.

Dopo la caduta dell'Impero romano, i vescovi di Coira, la cui diocesi includeva buona parte della Val Venosta, assunsero in questa area anche il potere temporale. Soprattutto dopo la conquista del Regno longobardo da parte di Carlo Magno nell'anno 774, il collegamento tra il territorio dei Franchi a nord e la Lombardia assunse una grande importanza. Non è pertanto un caso che a Malles e a Müstair si siano conservate due chiese che, sia per l'apparato architettonico che per la decorazione pittorica, appartengono ai più importanti monumenti risalenti all'epoca carolingia. L'antica tradizione seconda la quale Müstair sia stata fondata dallo stesso Carlo Magno ha acquisito una nuova veridicità a seguito degli ultimi risultati della ricerca archeologica e dendrocronologica condotta sulla chiesa e il monastero. Già ai tempi di Carlo Magno fu introdotto l'ordinamento amministrativo carolingio e la Val Venosta fu annessa al Sacro Romano Impero. Verso la fine dell'Alto Medioevo diverse famiglie nobili, come i signori di Matsch e i conti del Tirolo, tentarono con successo di potenziare la propria posizione a spese dei vescovi di Coira e di Trento.

La scomparsa dell'imperatore Federico II nel 1250 lasciò un vuoto pericoloso a livello del potere centrale che provocò ripercussioni anche nella realtà locale. Al termine di una faida scoppiata tra Enrico IV di Montfort, vescovo di Coira, e i signori di Matsch e di Wangen, nel 1253 al vescovo fu conferito il diritto di costruire un castello o una fortezza in un luogo a piacimento tra Cleven e Laces. Il vescovo, il cui punto di riferimento in Alta Val Venosta era stato fino ad allora il monastero di Müstair, approfittò di questo diritto concessogli, soprattutto visto il clima di insicurezza che dominava al tempo, e si fece erigere un nuovo edificio fortificato. Già il 21 febbraio 1259 il vescovo Enrico IV stilò un do-

Pagg. 4/5:
il castello visto da sud-ovest.
La parte centrale del castello medievale, con il palazzo a sinistra e il mastio a destra, situato sul punto più alto della collina risale al 6° decennio del XIII sec. Gli edifici annessi, i giardini a terrazza a sud e la torre colombaia a destra furono aggiunti nel XVI sec.

Pagg. 8/9:
il castello visto da nord-ovest.
Da sinistra: mastio, ala nord, palazzo, torre d'ingresso anteriore. Ai piedi del castello, a destra, la torre «Pfaffeneck».

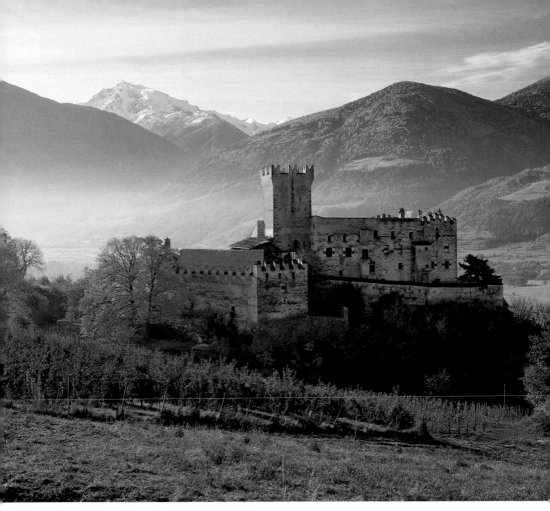

Il castello visto da nord con l'Ortles sullo sfondo

cumento a Castel Coira che fu menzionato per la prima volta in questa occasione. La posizione del castello all'uscita della valle di Mazia, nella quale i signori di Matsch erano proprietari dei castelli di Mazia di Sopra e Mazia di Sotto, rappresenta un segnale particolarmente evidente lanciato dal vescovo. L'ambiziosa famiglia nobile, che aveva acquisito il baliaggio dell'abbazia benedettina di Marienberg fondata nel 1146 e degli ampi possedimenti terrieri a nord e a sud delle Alpi, si vide ammonita, con la costruzione di questo castello proprio dinnanzi alla propria sede d'origine, a non espandere ulteriormente il proprio potere. I successori del vescovo, tuttavia, non godettero a lungo dei benefici di questa mossa strategica; dopo meno di 40 anni, infatti, nel 1297, Castel Coira finì nelle mani dei signori di Matsch. Nel XIV sec. vari rami della famiglia si

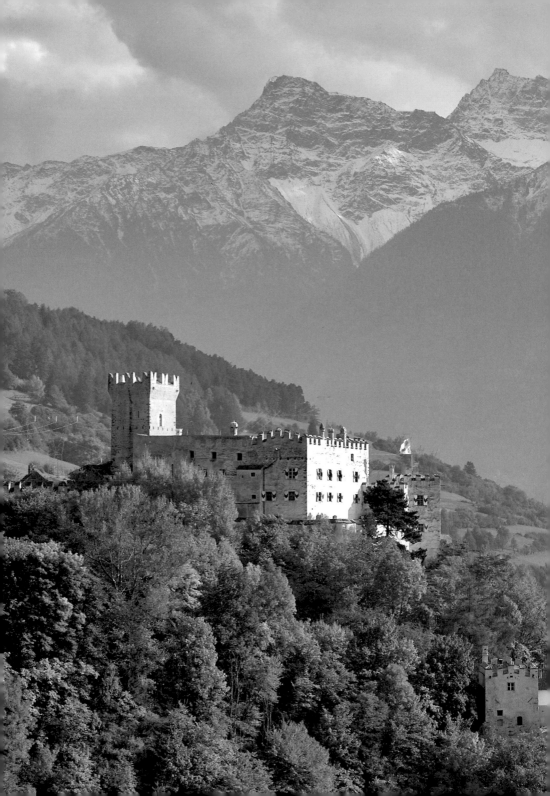

scontrarono tra loro in episodi di inaudita violenza, tanto che nel 1348 i signori di Matsch, fino ad allora nobili liberi, dovettero riconoscere come feudatario il principe Ludovico di Brandeburgo, secondo consorte di Margherita di Tirolo-Gorizia, detta Maultasch, che ereditò il Tirolo dal padre. I signori di Matsch continuarono a mantenere i loro possedimenti come feudo e nel 1361 Ulrico IV di Matsch fu perfino elevato al grado di capitano all'Adige e burgravio del Tirolo. Il secolo successivo vide una nuova ascesa della dinastia ma anche la sua estinzione con l'ultimo rampollo Gaudenzio. Questo interessante personaggio fu capitano all'Adige (1478–1482) e precettore di corte del principe del Tirolo, l'arciduca Sigismondo. Egli cadde in disgrazia e fu poi proscritto per essersi inaspettatamente ritirato dopo la battaglia presso Calliano (1487) contro le truppe veneziane. L'imperatore Massimiliano I lo graziò, ma gli negò per sempre la sua fiducia. Nel 1504 morì a Castel Coira in miseria. I nipoti Giacomo V, Carlo e Giorgio Trapp, figli della sorella Barbara, gli garantirono una degna sepoltura

nell'abbazia di Marienberg. Il vescovo di Coira concesse in feudo ai tre fratelli metà del castello. Il padre Giacomo IV Trapp fu il primo della dinastia a spostarsi dalla Stiria in Tirolo dove, al servizio del principe, arrivò a godere di grandissimi onori. Nel 1452 l'arciduca Sigismondo lo mandò a Milano per seguire gli ultimi sviluppi nella fabbricazione delle armature e nel 1469 gli concesse il grado ereditario di precettore di corte. Morì nel 1475; in sua memoria è stata posta nella pieve di Bolzano una lapide con stemma. Poiché Erardo di Polheim, genero di Gaudenzio, rivendicò l'altra metà di castello, la situazione sfociò in una serie di contese interminabili. Solo 33 anni dopo la morte di Gaudenzio, il castello fu definitivamente assegnato ai fratelli Trapp in seguito ad una transazione; l'infeudazione della seconda metà di castello da parte del principe del Tirolo avvenne nel 1541. Da allora il castello è rimasto sempre di proprietà della famiglia, che cura questo straordinario monumento in maniera esemplare e, in alcuni periodi dell'anno, vi risiede pure.

Posizione e storia della costruzione

*C*ome straordinario ornamento del luogo (Sluderno) e di tutta l'ampia valle, il bel castello cavalleresco di Coira sorge su una piccola collina in posizione dominante sull'estremità sud-est del paese; circondato da frutteti, questo castello di proprietà dei conti Trapp, che lo hanno scelto come residenza estiva, risplende in tutto il suo fascino. Qui è conservato un prezioso archivio sulla storia del castello e di questa

Accesso alla porta ▷
d'ingresso da ovest

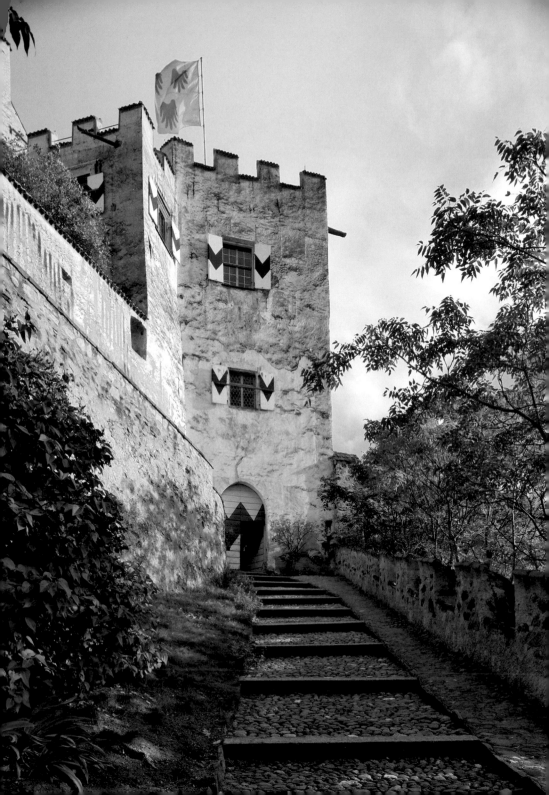

terra, così come un'interessante collezione di armature antiche e armi cavalleresche.

Con questa descrizione fiorita, nel 1841 Johann Jakob Staffler introduce Castel Coira negli studi di storia regionale; il riferimento all'archivio e all'armeria risulta ancora oggi attuale.

Il castello sorge in posizione dominante sopra Sluderno, su una collina poco protetta dal punto di vista naturale. Gli edifici centrali di questo complesso furono costruiti in direzione est-ovest, mentre le superfici in pendenza a sud-est e sud-ovest furono aggiunte solo in seguito. Nell'area in cui è stato costruito il castello non sono stati rinvenuti fino ad oggi reperti protostorici e preistorici. Il complesso originario racchiudeva con una cinta muraria il palazzo a ovest, il mastio a est e l'antica cappella a sud-est. Il disegno più antico conservatosi dall'inizio del XVI sec. mostra il mastio con il coronamento in aggetto, un esempio unico in Tirolo nell'ambito della tecnica fortificatoria che potrebbe essere riconducibile a modelli italiani. Il tetto a piramide fu smantellato solo nel 1892 su iniziativa del conte Gottardo Trapp per evitare il rischio di incendi. La facciata occidentale del palazzo, invece, presentava ancora una serie di bifore romaniche che fanno supporre la presenza di una grande sala. Dell'impianto originario faceva parte anche una torre antemurale, chiamata «Pfaffeneck», situata tra il castello e il paese Sluderno, che fu distrutta attorno alla metà del XIV sec. durante le guerre tra i vari rami dei signori di Matsch. Ricostruita prima del 1537, fu successivamente usata come polveriera.

Delle parti costruite nel corso del XIV e XV sec. sono rimasti solo alcuni elementi architettonici; durante il XVI sec. il castello subì una notevole trasformazione e acquisì a grandi linee il proprio aspetto attuale. La prima fase costruttiva (dal 1510 al 1544 ca.) consistette prevalentemente nella ristrutturazione del palazzo, nella costruzione dell'ala nord e del bastione posteriore a est del mastio, nell'innalzamento della cinta muraria e nella realizzazione di un primo loggiato a due ali. Mentre questi edifici seguivano ancora i modelli tardo gotici dell'epoca dell'imperatore Massimiliano I, che visitò personalmente Castel Coira nel 1516, l'attuale loggiato a quattro ali incarna con la sua decorazione pittorica nuove concezioni artistiche di tipo manieristico, che si manifestano anche nella coeva Stanza di Giacomo e sono tipiche degli anni tra il 1570 e il 1580. Dall'edificio medievale nacque un castello rinascimentale riccamente decorato e arredato, che svolgeva principalmente una funzione rappresentativa ma anche difensiva. Attorno al 1600, infatti, Marx Sittich di Wolkenstein annoverava Castel Coira tra le fortezze costruite al confine come difesa dagli engadinesi e dai grigionesi.

Il cortile esterno con ▷
la Stanza dell'albero

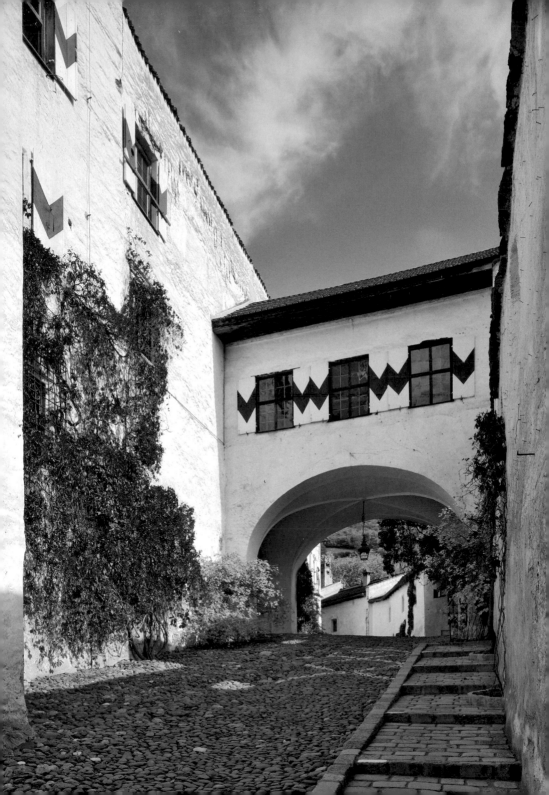

Visita del castello

Salendo ampi gradini si giunge dal parcheggio alla **porta anteriore**, l'attuale ingresso principale sul lato sud-ovest dell'antico complesso. Una porta si trovava qui sin dal principio, ma la forma attuale della torre d'ingresso merlata risale alla prima metà del XVI sec., mentre le decorazioni pittoriche sul lato dell'ingresso e del cortile sono datate 1557. Attorno alla più antica porta con arco a tutto sesto e alla sovrastante finestra fu posta una ricca architettura illusionistica color grigio scuro in forme rinascimentali con pilastri e travi, che oggi purtroppo si è conservata solo parzialmente. Neppure con il restauro del 1979 fu possibile recuperare le perdite subite a causa degli agenti atmosferici. Sopra l'architrave si trovano due figure che indossano un'armatura completa con scarselle, come venivano utilizzate alla metà del XVI sec., elmi con pennacchi e, con una mano, sorreggono lo stemma dei castellani e con l'altra una lancia da torneo o un piccolo stendardo. Oltre allo scudo quadripartito dei Trapp, lo stemma mostra le tre ali dei signori di Matsch come scudetto centrale, un miglioramento dello stemma concesso dal re Ferdinando I due anni prima. Dopo l'ingresso, a destra, si scorge la **Casa d'estate** e da là i **giardini a terrazza** che furono allestiti attorno alla metà del XVI sec. Lungo la cinta muraria più recente

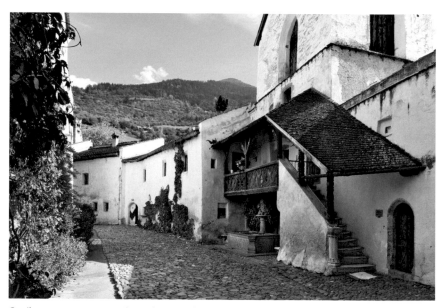

Cortile esterno verso est, a destra il campanile

14

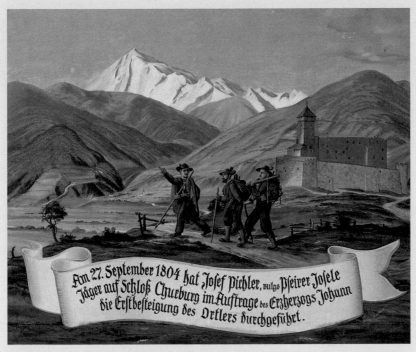

Dipinto in memoria della prima scalata dell'Ortles nel 1804 da parte di Josef Pichler, cacciatore a Castel Coira

Al pian terreno del cortile loggiato è appeso un dipinto che mostra Castel Coira e l'Ortles che, con i suoi 3905 m, è la vetta più alta del Tirolo. In primo piano si vedono due uomini che seguono un terzo che con la mano indica loro il percorso. Un'iscrizione ricorda che il 27 settembre 1804 Josef Pichler, cacciatore a Castel Coira, sarebbe stato il primo a scalare l'Ortles. Pichler proveniva da San Leonardo in Passiria, per cui era conosciuto anche come «Beppino della Passiria», e abitò per molti anni nella stanza foderata di legno, situata sul lato est del cortile, ancora oggi denominata Stanza del cacciatore. Dopo che la vetta del Großglockner era stata raggiunta per la prima volta nel 1800, l'arciduca Giovanni chiese all'ufficiale J. Gebhard di trovargli la via per salire sull'Ortles e scalarlo. Dopo alcuni vani tentativi Josef Pichler e i suoi due compagni della valle Zillertal ci riuscirono, mentre Gebhard dovette rimanere nella valle essendosi ammalato. Essi erano partiti dopo la mezzanotte da Trafoi, avevano raggiunto la vetta nella mattinata ed erano tornati sani e salvi verso le otto di sera. Il percorso che avevano scelto, e che arrivava alla vedretta superiore passando per le cosiddette «Hintere Wandlen», è considerato ancora oggi uno dei più difficili e pericolosi.

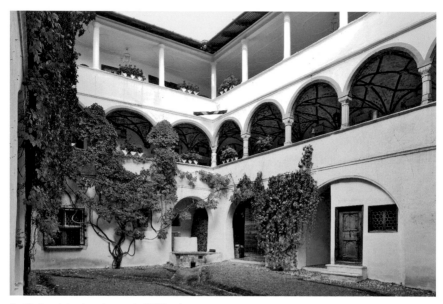

Cortile loggiato rinascimentale (1570 ca.)

fu costruita una **torre colombaia** che fungeva più da architettura da giardino che da elemento difensivo. All'ultimo piano essa ospitava effettivamente delle piccionaie, che erano presenti anche nella torre del Castello di Goldrain presso Laces in Val Venosta. Le pitture sulle facciate, le membrature architettoniche, gli stemmi delle famiglie apparentate, l'ottarda e la croce di Gerusalemme, che allude al pellegrinaggio di Giacomo VII, furono realizzate attorno al 1562/63. Sulla terrazza inferiore, infine, si trova la **Fontana dell'amore,** che fu collocata qui alcuni decenni fa non essendo più possibile individuare con certezza la sua ubicazione originaria (forse il cortile loggiato). Il fanciullo che tende l'arco e che personifica il dio dell'amore, noto sin dalla mitologia classica, fu probabilmente

fuso secondo un progetto di Gilg Sesselschreiber, che lavorò alla tomba dell'imperatore Massimiliano a Innsbruck, o di suo figlio Christoph. Ad ogni modo questa piccola figura di bronzo rappresenta una preziosa opera del primo Rinascimento ed è esposta nella vetrina della Sala dei Matsch, mentre la copia apposta sulla fontana fu realizzata dall'artista venostano Karl Grasser.

Il **cortile esterno del castello**, rivestito con un lastricato di ciottoli, prosegue in salita e a sinistra è delimitato dal lato corto dell'**antico palazzo**, al quale nel 1518 fu aggiunto il grande erker a pianta quadrata decorato con uno stemma. Sotto la più recente Stanza dell'albero,

L'ala ovest del cortile loggiato ▷

16

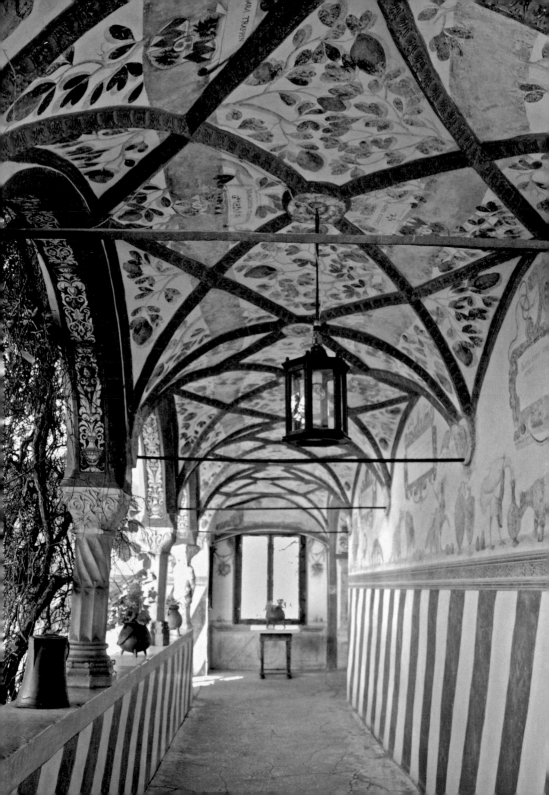

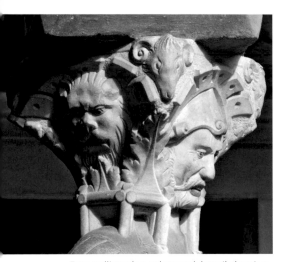

Erma nell'angolo nord-ovest del cortile loggiato

situata sopra il cortile, una **porta con arco a tutto sesto** conduce al **cortile loggiato**. Proprio dirimpetto alla porta è appeso un tondo di legno che mostra entro una cornice d'alloro lo **stemma completo** dei Trapp, intagliato e policromato. Ciò che nella pittura sovrastante la porta, oggi, è ormai solo difficilmente decifrabile, qui è per la prima volta raffigurato chiaramente: il simbolo araldico originario composto da una doppia banda rossa spezzata, l'ottarda aggiunta successivamente come simbolo araldico «parlante» e infine, dal 1555, sullo scudetto centrale lo stemma dei signori di Matsch estinti, le tre ali blu in argento.

Il cortile loggiato

Non appena varcata la soglia, si è subito rapiti dall'atmosfera del cortile. A differenza della porta d'ingresso, in cui si è optato per una finta architettura, qui è stata realizzata una vera opera architettonica rinascimentale che è stata integrata al castello medievale. Sopra le ampie arcate al piano terra, disposte in modo irregolare, si aprono al piano superiore delle arcate a tutto sesto, tre sui lati corti e cinque su quelli lunghi. Per la realizzazione di questo cortile loggiato, che si articolò in due fasi, ci si ispirò sicuramente ad un modello italiano. Da uno scritto del 1537 si desume che già ai tempi di Giacomo V Trapp († 1533), in corrispondenza della nuova ala nord e di una parte del palazzo, fu costruito *un bel passaggio voltato, fonte di gran diletto*. Questo primo impianto con due ali di lunghezza irregolare è paragonabile al loggiato realizzato attorno al 1517 nel cortile di Castel Prösels. Mentre quest'ultimo presenta degli archi a sesto acuto appoggiati su eleganti pilastri ottagonali in pietra arenaria, a Castel Coira furono utilizzate, nel rispetto della tradizione della Val Venosta, delle **colonnine di marmo** lavorate artisticamente nelle forme dell'ultimo Gotico. A questo primo impianto appartengono la 4ª colonnina nell'ala est con lo stemma dei Wolkenstein, la 2ª a nord con lo stemma dei Trapp e la 5ª a ovest, anch'essa con lo stemma dei Trapp. I segni degli scalpellini su queste sculture, così come quello sullo stemma in pietra del 1518 e quelli presenti presso una finestra dell'ala nord, sono attribuibili a Oswald Furter, scalpellino di Laces, che lavorò a Castel Coira a partire dal 1518. Oltre a quest'ultimo fu attivo anche un altro

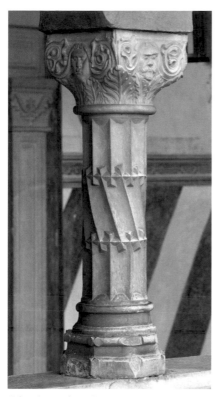

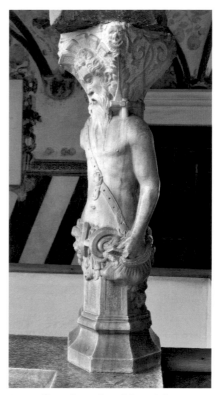

Colonnina tardo gotica

Erma nell'angolo nord-est del cortile loggiato

scalpellino di Laces, Kaspar Reuter, che intervenì sulla 3ª colonnina a nord con lo stemma dei Matsch e sulla 4ª a ovest con lo stemma dei Tannberg. Queste cinque colonnine presentano ancora delle forme tardo gotiche anche se, in un caso, vi compaiono dei delfini tipicamente rinascimentali. L'attuale **cortile a quattro ali**, invece, sorse solo negli anni '70 del XVI sec. Le **restanti colonnine** e soprattutto le **erme** agli angoli non hanno più nulla a che fare con il tardo Gotico e sono pervase piuttosto dallo spirito totalmente diverso del Manierismo. In questa fase co-struttiva è stato documentato l'inter-vento di un «Meister Valthin» e di Wolf Kolb come scalpellino e scul-tore. Poiché le colonnine più antiche non sono disposte in fila ma si me-scolano a quelle più recenti, l'antico passaggio non fu prolungato ma smantellato e sostituito dall'attuale struttura. Partendo dall'angolo nord-ovest, su ogni colonnina è apposto uno **stemma** che, insieme al succes-sivo in senso orario, rappresenta un matrimonio dei Trapp. La più antica di queste coppie di stemmi nell'an-golo nord-ovest ricorda le nozze di Giacomo IV con Barbara di Matsch

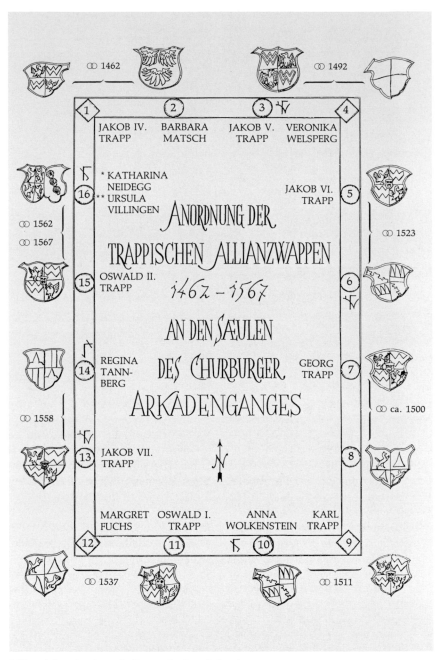

① 1462
② 1492

① 1 JAKOB IV. TRAPP
② 2 BARBARA MATSCH
③ 3 JAKOB V. TRAPP
④ 4 VERONIKA WELSPERG

16 * KATHARINA NEIDEGG ** URSULA VILLINGEN

5 JAKOB VI. TRAPP

① 1562
① 1567
① 1523

ANORDNUNG DER
TRAPPISCHEN ALLIANZWAPPEN
1462 - 1567
AN DEN SÆULEN
DES CHURBURGER
ARKADENGANGES

15 OSWALD II. TRAPP
6

14 REGINA TANN-BERG
7 GEORG TRAPP

① 1558
① ca. 1500

13 JAKOB VII. TRAPP
8

N

12 MARGRET FUCHS
11 OSWALD I. TRAPP
10 ANNA WOLKENSTEIN
9 KARL TRAPP

① 1537
① 1511

Schizzo delle colonnine e degli stemmi nel cortile loggiato

20

Il mitico capostipite dei signori di Matsch (1171)

nel 1462, dal quale derivò la rivendicazione di proprietà dei Trapp. Il più recente stemma dell'alleanza di Osvaldo II e Ursula di Villingen, che si unirono in matrimonio nel 1567, rappresenta un importante elemento per la datazione del cortile attuale. Le varie colonnine risalenti al 3° e 8° decennio del XVI sec. conferiscono a questo ambiente un fascino particolare che lo distingue dagli altri cortili loggiati rinascimentali presenti in Tirolo. I cortili loggiati di Ehrenburg in Val Pusteria e di Dornsberg in Val Venosta, costruiti rispettivamente attorno al 1522 e tra il 1535 e il 1540, presentano già, anche se più antichi, delle forme rinascimentali uniformi. Da nessuna parte, tuttavia, si può trovare come a Castel Coira una successione di colonnine tardo gotiche e manieristiche intervallate da ampi archi a tutto sesto. Questa struttura architettonica, proveniente da zone climatiche più miti e non perfettamente corrispondente al clima dell'Alta Val Venosta, finora è stata risparmiata da vetrate più o meno irritanti come quelle introdotte in altri edifici dello stesso tipo per motivi funzionali.

Il messaggio delle alleanze nuziali trasmesso dalle colonnine di marmo si estende anche alle decorazioni pittoriche, seppur in forma diversa. La **volta** è ornata da un albero che, con le sue ampie ramificazioni, le foglie e i frutti, si estende a tutte e quattro

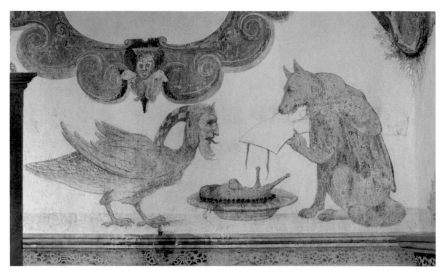

Loggiato, gallo e lupo

le ali del cortile. Il tetto di foglie, quale motivo naturalistico in gran voga nel Rinascimento, che in un certo senso integra la natura nell'architettura, viene utilizzato non solo come decoro alla moda, ma anche come albero genealogico storico dei Trapp e dei loro avi, i signori di Matsch. Sulla parete sud, accanto alla profonda nicchia della finestra

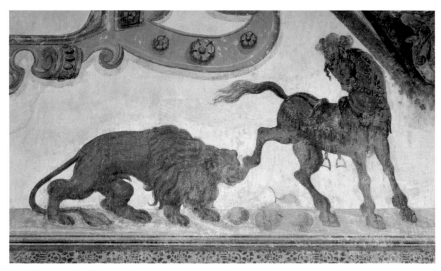

Loggiato, cavallo e leone

nel cui intradosso è raffigurato lo stemma del principe tirolese arciduca Ferdinando II, è sdraiato il mitico capostipite **Laurenzio di Matsch** (1171) in un'armatura rinascimentale e l'elmo con il pennacchio accanto a sé. Dal tronco pendono la sua spada e lo stemma dei Matsch-Colonna. Dal suo petto nasce un albero che sale verso la volta e ricorda l'albero genealogico di Cristo noto nell'iconografia cristiana come radice di Iesse. Gli stemmi e le iscrizioni, inseriti tra foglie, frutti e rami, rappresentano la sequenza dei lignaggi principali e secondari. I costoloni dipinti diversamente interrompono la finta natura sulla volta, ma sottolineano la struttura architettonica ricordando il lontano Gotico. Le teste di personaggi noti della storia romana sulle **mensole della volta** segnano il passaggio al **programma iconografico delle pareti**, che lascia

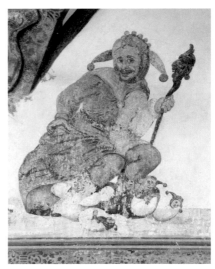

Loggiato, un buffone cova delle uova da cui nascono dei piccoli buffoni

ugualmente intravedere l'amore per l'antichità. Sopra il basamento rosso-bianco, che ricorda delle stoffe nei colori dello stemma dei Trapp, si

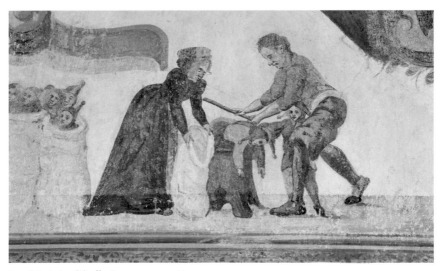

Loggiato, i piccoli buffoni vengono messi in un sacco

susseguono su una finta cornice diversi **animali** tratti dalle favole di Esopo, come il corvo e la volpe, il lupo e la gru, la scimmia e il pavone, il cavallo e il leone, ma anche **creature favolose**. Tali raffigurazioni potrebbero ispirarsi alle pitture di animali leggermente più antiche (1565 ca.) e alle grottesche presenti nell'ala nord del Castello di Ambras nei pressi di Innsbruck. Questo castello, infatti, trasformato dal principe tirolese Ferdinando II nel più importante edificio tardo rinascimentale del Tirolo, funse da importante modello per la nobiltà di questa regione. Allo stesso tempo si possono individuare dei legami anche con la sala da pranzo del cardinale Bernardo Cles, la cosiddetta *Stua de la famea*, del castello vescovile del Buonconsiglio a Trento, dove il pittore Dosso Dossi dipinse nel 1532 dieci favole di Esopo inserendole all'interno di ampi paesaggi. Piuttosto insolita è la sequenza di **immagini di buffoni nell'ala sud** di Castel Coira, che furono messe in relazione alle critiche espresse da Thomas Murner nei confronti di Lutero (1522), ma alle quali va attribuita più che altro una funzione educativa in relazione alle favole summenzionate. L'ideale formativo umanistico raggiunge il suo apice nei **24 aforismi latini** riportati su tavole decorate con ricche cornici. Oltre ai testi di noti filosofi come Aristotele, Eraclito e Talete, vi sono anche frasi dei padri cristiani come Basilio ed Evagrio e persino delle citazioni bibliche tratte dal Libro del Siracide. Da questo proviene, ad esempio, l'aforisma riportato a de-

stra sopra la porta della Stanza di Giacomo: *Laudemus viros gloriosos et parentes nostros in generatione sua / Lodiamo gli uomini gloriosi, i nostri padri nella loro generazione*, che si adatta in particolar modo al principio dell'albero genealogico dipinto. Realizzare un programma iconografico con una finalità così marcatamente didattica, che esaltasse il senso della famiglia, l'intelligenza e la moderazione, non era una rarità al tempo e lo dimostrano gli aforismi approssimativamente coevi presenti nella cosiddetta Galleria dei filosofi di Castel Mareccio a Bolzano, nella residenza Jöchelsthurn a Vipiteno e nell'Antiquarium della Residenza di Monaco. Nell'intradosso di un'ampia nicchia ricavata nella parete sud dell'ala ovest si trovano dei riferimenti al pittore. Due putti disposti simmetricamente tengono lo scudo della corporazione dei pittori (a sinistra) e un elmo coronato con un busto tra due corna come cimiero (a destra). Fra questi sono raffigurati dei cestini di frutta, un compasso, due tavolozze, un righello, un poggiamano e, presso il punto di chiave dell'arco, un sacchetto con del carbone per lo spolvero. I dipinti realizzati prima del 1581 furono attribuiti fino ad allora ad un pittore di nome Paul, che tra il 1576 e il 1581 fu pagato per l'esecuzione di diversi lavori nel castello purtroppo non meglio identificati. Trattandosi di un certo *Paul Morizius, pittore a Castel Coira* menzionato nel 1582, già Leo Andergassen lo aveva messo in relazione al pittore Paolo Naurizio attivo a Trento. Paul, il cui padre Franz giunse a

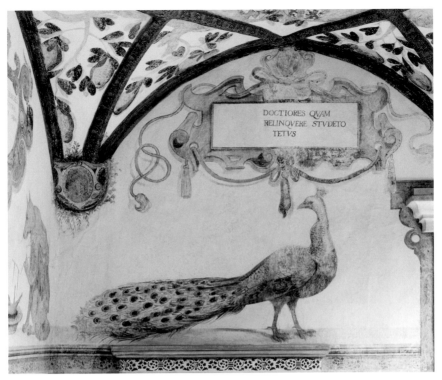

DOCTIORES QVAM
RELINQVERE STVDETO
TETVS

Loggiato, il pavone e un aforisma

Trento da Norimberga e che, dal nome della sua città di provenienza, si fece chiamare Nauritius, fu presente in Trentino tra il 1583 e il 1597. Su incarico di Osvaldo II Trapp, egli dipinse inoltre una pala d'altare per il Duomo di Trento (oggi conservata nel Museo Diocesano di Trento). Il suo nome menzionato in un documento (la M al posto della N è probabilmente un errore di scrittura) e il legame provato con la famiglia dei Trapp avvalorano la tesi che i dipinti del loggiato siano opera di questo pittore, sebbene lo strato di calce applicato nel XVIII sec. così come la scrostatura e il restauro del 1907/08 non consentano più un confronto stilistico diretto. Le opere di Paolo Naurizio in Trentino sono prevalentemente immagini sacre; di recente, tuttavia, al pittore o alla sua bottega sono stati attribuiti anche i dipinti della Sala maggiore di Palazzo Lodron a Trento (1583), che rappresentano un'allegoria del tempo, i quattro continenti, le stagioni dell'anno, i venti e due virtù. Nel corso dell'ultimo restauro del loggiato, risalente al 1995, alcune parti dei dipinti sono state riportate meglio alla luce ed è stato possibile conservare l'intero complesso pittorico.

Sentenze latine nel loggiato

1. Parete sopra l'ingresso alla stanza del conte Jakob:
 LAVDEMVS VIROS GLORIOSOS ET PA / RENTES NOSTROS IN GENERA-
 TIONE SVA. / ECCTI XXXXIIII.
 (Lodiamo gli uomini gloriosi nostri genitori nel susseguirsi delle genera-
 zioni. Gesù di Sirac 44,1).
 Segue il versetto scritto in tedesco: Die all sein in iren Geschlechten sehr
 herrlich und / ehrlich und seind ein rhüem gewesen zu irn Zeiten /
 Sürach 44,1
 (E tutti furono magnifici e probi per loro discendenza e gloria portarono ai
 loro tempi. Gesù di Sirac, 44,1).

2. MORTVVS EST PATER EIVS ET QVASI NO([N] / EST MORTVVS. RELIQVIT
 ENIM DEFENSOREM / DOMVS CONTRA INIMICOS ET AMICIS / REDDEN-
 TEM GRATIAM. ECCLESIASTICI XXX
 (Muore il padre è come se non fosse morto, perché ai suoi nemici ha la-
 sciato un vendicatore ed agli amici uno che li è grato. Gesù di Sirac, 30,4,6).

3. Sopra la finestra della stanza del conte Jakob:
 LIBERI [GRATI] MAGNAS EFFEC[IV]NT PARENTVM LAVDATIONES / LIBERI
 INSIPIENTIA ET IMPERITIA EXVLTANTES COGNATIONIS / SVAE GENEROSI-
 TATEM CONTAMINANT. BASILIVS.
 (Figli grati portano grande onore ai loro genitori, mentre figli oltremodo
 sciocchi e senza ragione deprezzano la loro nobiltà di animo. Basilio).

4. LAVDABILIS PIETAS EST. VT EOS QVI NOS / PROCREARVNT HONORE
 IFFICTIMVS, ET LABORES / EORVM REMVNEREMVS CYRILLVS
 (Lodabile è il profondo rispetto affinché coloro che ci hanno procreati
 vengano onorati e recambiati delle loro fatiche. Cirillo).

5. NON IDCIRCO EQVVS EST CELER, SI. EX / CELERRIMIS NATVS SIT. SIC VIRI
 LAVDES / TESTATE SVNT EX SVIS CVIVSQ[VE] PRAECLA / RIS FACTIS.
 S. BASILIVS
 (Il cavallo non è veloce perché discende da velocissimi. Così evidentemente
 le virtù dell'uomo risalgono ai Suoi ed alle loro azioni gloriose. Basilio).

6. TALEM TE PRAESTA PARENTIBVS / QVALES ERGA TE CVPIS ESSE TVOS /
 LIBEROS. ISOCRATES PHILOSSOPHVS
 (Sii verso i tuoi genitori come tu desideri che siano i tuoi figli. Isocrate).

7. QVALEM PARENTIBVS RETVLERIS / GRATIAM, TALEM A LIBERIS EXPECTATO. MILESIVS PHILOSOPHVS
(L'amore che porti ai tuoi genitori lo puoi attendere anche dai tuoi figli. Milesio).

8. QVORVM LAVDES MAGNI AESTIMAS, ILLORVM ETIAM VIRTVTES AEMVLERIS. ISOCRATES PHILOSSOPHVS
(Emula le virtù di coloro verso i cui pregi porti grande stima. Isocrate).

9. Accanto alla scala che porta alla sala dei Matsch:
VIAM ET GLORIAM MAXIME COM / PENDIARIAM, SI QVIS BONVS ESSE / STVDERET, DICEBAT HERACLITVS PHILOSSOPHVS
(La via e la gloria sono molto brevi per colui che tenta di essere buono, disse il filosofo Eraclite).

10. DIFFICILE EST FATEOR. SED TEN / DIT AD ERDVA VIRTVS. / ET TALIS MERITI GRATIA MAIOR ERIT. OVIDIVS
(Ammetto che non è facile, ma la virtù tende al superiore e di tale fatica sarà quindi maggiore la soddisfazione. Ovidio).

11. VIRTVTIS MAGIS QVAM CORPORIS / IMMAGINES AC MONVMENTA RELIN / QVENDA PVTATO / ISOCRATES PELVS
(Stima la virtù più di immagini e lascia dietro a te dei monumenti. Isocrate).

12. TVRPE EST [IN ALIIS VIR] TVTES APPROBARE [ET IN] SEIPSIS VITIA / HABERE / NACTES PH[ILOSOPH]VS
(Turpe è approvare le virtù altrui, ma dedicare se stesso al vizio. Nactes).

13. BONORVM VIRORVM RELIQVIAS / TEMPVS NON ABOLET SED ETIAM / DEFVNCTIS EIS VIRTVS RELVCET / EVRIPIDES
(Il tempo non distrugge ciò che un brav'uomo lascia dietro a sé ed anche se è morto risplende la sua virtù. Euripede).

14. [LIBEROS] DOCTIORES QVAM / [DITIORES] RELINQVERE STVDETO / [EPIC]TETVS
(Tenta di lasciare figli che sono più intelligenti che ricchi. Epitteto).

Ala occidentale

15. ABSVRDVM EST SEQVENTEM HONORES / FVGERE LABORES. EX QVIBVS
 NASCVNTVR / HONORES. EVAGRIVS
 (Assurdo è per chi consegue degli onori fuggire le fatiche da cui gli
 onori nascono. Evagrio).

16. MAXIMA EST DIGNITAS NON QVIDEM / VTI HONORIBVS. SED EFFICERE VT
 DIGNVS ILLIS EXISTIMERE / ARISTOTELES
 (il massimo non è l'avere onori ed uffici, ma il fare in modo da essere
 considerato degno di loro. Aristotele).

17. NVLLVS LAVDEM VO[LVPTATE] COMPARAVIT / SED LABORES PARIVN[T
 NOBILEM] FORTITV / DINEM ISOCRATES
 (Nessuno ha mai comparato la lode con la voglia, ma sono le fatiche che
 generano la nobile forza. Isocrate).

18. BEATVS CVIVS VITA EXCELSA EST, ET SPIRITVS HVMILIS. NILVS
 (Beato colui che ha una vita eccelsa ed un animo umile. Nilo).

19. NOBILES ET PVLCHROS MAXIME DECET IN ASPEC / TV PVLCHRITVDO, IN
 ANIMO AVTEM TEMPERANTIA, / ET IN HORVM VTROQ(VE) FORTITVDO ET
 VIRILITAS. / DEMOSTHENES
 (Dei nobili ed eccellenti sia la bellezza nell'aspetto, ma nell'animo la
 temperanza ed in entrambi la forza e la virilità. Demostene).

20. ANIMI LAVDEM IACTATO, NON MAIORVM EMOR / TVAM GLORIAM.
 P. PIALARIDES
 (Inneggia alla lode dell'animo e non alla gloria dei tuoi antenati defunti.
 P. Pialaride).

21. GENEROSOS ESSE PVTATO NON QVI A BONIS / ET PROBIS P[RO]CREATI
 SVNT, SED QVI BONI / TATEM ET PROBITATEM P[RO]FITENTVR. THEO-
 POMPVS
 (Non sono nobili coloro che discendono da buoni ed onesti, ma quelli
 che professano la bontà e l'onestà. Teopompo).

22. … RVM NOBILITATEM N … / LVTVM ENIM OMNES … LNER … / ET QVI IN
 PVRPVRA ET BYSSO SVNT EDVCATI, ET QVI / IN PAVPERTATIS ABYSSO
 QSVMPTI THESPIS

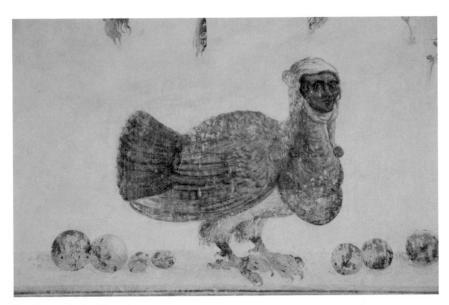

Tacchina con testa di femmina

Pagg. 32/33: veduta d'insieme della Stanza di Giacomo

(… sia quegli educati in porpora e finissima tela che quelli raccolti nell'abisso della povertà. Tespi).

23. APELLES PICTOR INTERROGATVS CVR / SEDENTEM PINXISSET FOR-
TVNAM QVIA / INQVIT, NON STAT
(Chiesto il pittore Apelle perché la dea Fortuna da lui dipinta stesse seduta, egli rispose che non stava in piedi).

24. Porta che accede alla cosiddetta stanza dell'albero.

25. DIFFICILE EST SE NOSSE, SED BEATVM. / THALES
(E' difficile conoscere sé stesso, ma rende felice. Talete).

Tratto da Leo Andergassen, Churburg – Storia, struttura ed arte,
Verlag Schnell & Steiner GmbH, Monaco d.B. 1991, pag. 35–38.

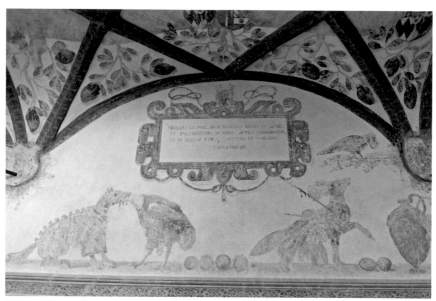

Sentenza di Demostene (19), lupo e gru, volpe e cornacchia.

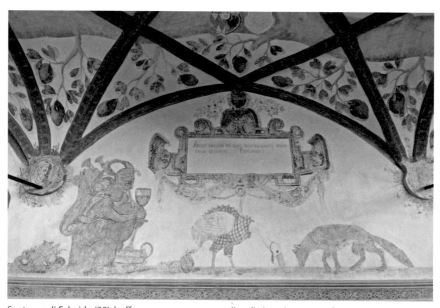

Sentenza di Falaride (20), buffone con zampogna e calice di vino, cicogna e volpe.

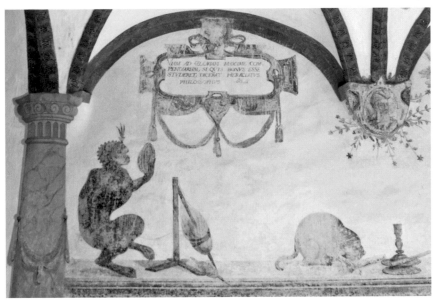

Sentenza di Eraclito (9), scimmia con specchio, gatto con candeliere.

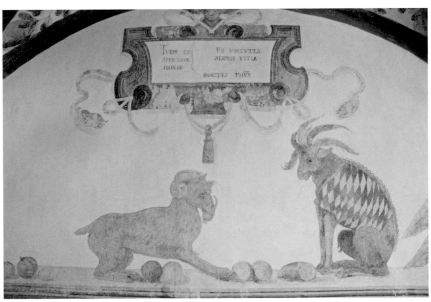

Sentenza di Ipponatte (12), ariete e pecora, vestita e ornata di penne.

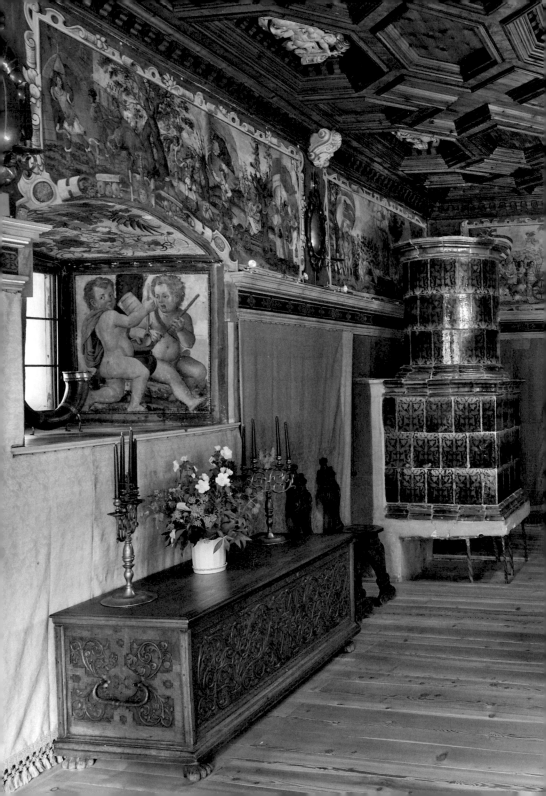

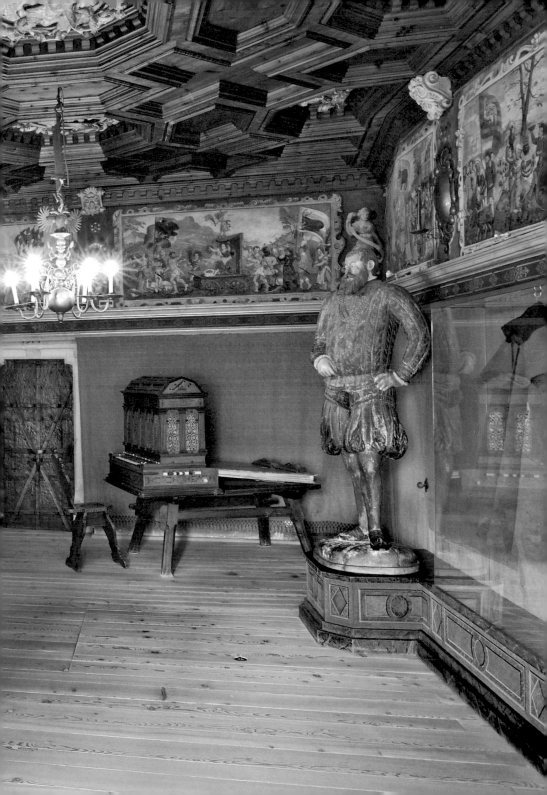

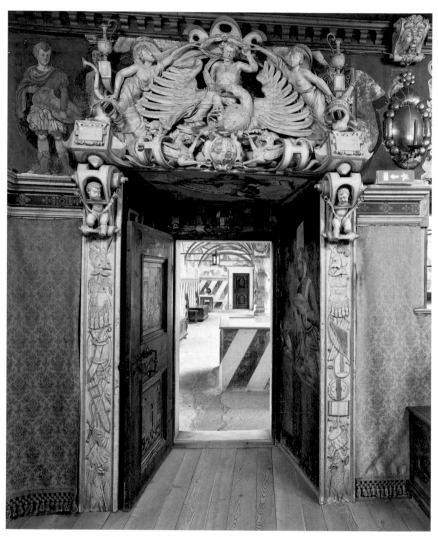

Porta che conduce dalla Stanza di Giacomo al loggiato

La Stanza di Giacomo

Dal loggiato si accede, attraverso una **porta** con due riquadri intarsiati che raffigurano dei paesaggi con rovine (quello superiore reca la data del 1572), alla Stanza di Giacomo che deve il suo nome attuale a Giacomo VII. La funzione originaria della stanza era quella di una sala da pranzo come dimostrano i putti dediti alla cucina nell'intradosso destro della finestra che si apre sul loggiato e le figure del coppiere e del portato-

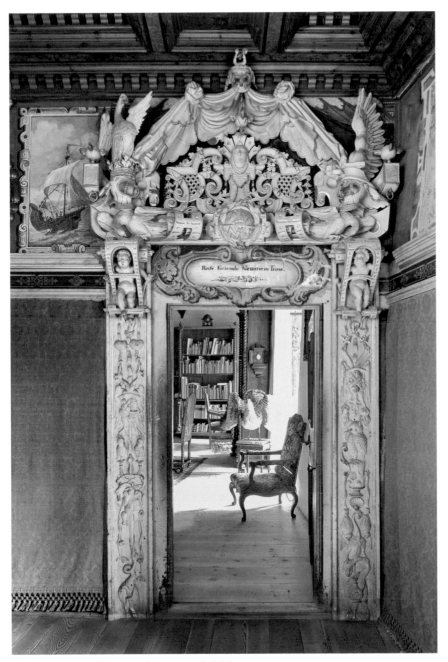

Porta che conduce dalla Stanza di Giacomo alla biblioteca

Giacomo VII Trapp morì a soli 34 anni, ma la sua vita fu scandita dalle tappe caratteristiche della vita di un nobile del suo tempo. Egli era nato nel 1529 come figlio di Giacomo VI e della baronessa Caterina di Wolkenstein. Dopo aver passato la sua infanzia a Castel Coira fu studente a Padova. A 24 anni ricevette la sua prima armatura ancora oggi esposta nell'armeria, la stessa che indossa anche nel ritratto del 1555. Tre anni dopo morì suo padre e nello stesso anno si sposò con Anna Regina di Tannberg dell'Alta Austria (all'epoca Baviera).

Nel 1559, anno in cui nacque suo figlio, Giacomo VIII, commissionò un organo da tavolo al costruttore di organi Michael Strobel di Amberg vicino a Braunau sull'Inn. Un'iscrizione latina sulla preziosa cassa rende omaggio al committente. L'amore di quest'ultimo per la musica si manifesta anche nei tre libri di canto che si sono conservati (Norimberga 1538) e nei quali, negli anni 1544 e 1559, stilò dei commenti in latino. Allo stesso periodo risale la statua lignea a grandezza d'uomo che lo raffigura. Il portamento e i vestiti rivelano che questa rarissima opera non è tanto una scultura commemorativa o di rappresentanza, quanto un ricordo di carattere privato. A tal proposito, la figura menzionata a Castel Beseno nel 1569, che ritraeva Osvaldo Trapp a figura intera in una cassa dipinta, potrebbe essere indice di una tradizione familiare. La leggenda narra che la scultura sarebbe stata realizzata dallo stesso Giacomo VII, ma considerando la grande qualità dell'opera è alquanto più probabile attribuirla allo scultore Wolf Verdross. Altrettanto probabile è che la scultura vada vista nel contesto del pellegrinaggio in Terra Santa, intrapreso da Giacomo VII nel 1560, e che sia stata un ricordo per la famiglia. Il 5 giugno Giacomo era partito da Castel Beseno per ritornarci sano e salvo il 20 novembre e raggiungere Castel Coira quattro giorni dopo. Purtroppo non ci sono delle notizie scritte che testimonino di questo pellegrinaggio durato più di sei mesi. L'unico ricordo è il mantello di feltro grigio con la croce di Gerusalemme applicata. Insieme alla scultura a tutto tondo e all'organo da tavolo, questi cimeli sono esposti nella Stanza di Giacomo. Un anno dopo egli fece costruire a Castel Coira la cappella nuova e commissionò la *Historia und Annalpuech der Trappen*, un'opera che documenta la storia della famiglia. Nel 1562 Wolf Verdross realizzò un medaglione che lo ritrae e, più o meno nello stesso periodo, fece erigere e decorare con dipinti la torre colombaia. Nel 1563, a metà giugno, partì per Innsbruck dove il 5 luglio morì improvvisamente di febbre bottonosa. A distanza di dieci anni dalla sua morte fu realizzato il grandioso monumento sepolcrale di marmo bianco nella pieve di Sluderno, anch'essa opera di Wolf Verdross, che lo ritrae con la sua armatura inginocchiato davanti alla croce.

Torre colombaia del 1562 ▷

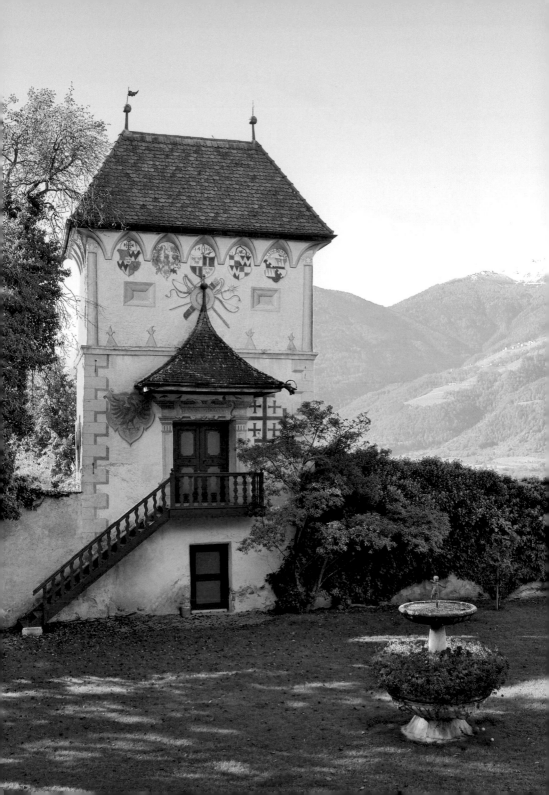

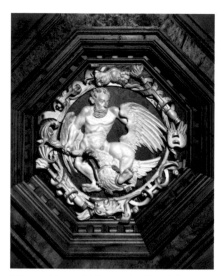

Rilievo raffigurante Giove sul soffitto della Stanza di Giacomo

nari intagli continuano con ornamenti manieristici e trofei nella **cornice della porta** e trovano il loro pendant nella **porta di fronte** che conduce alla biblioteca e che reca il motto *Recte faciendo neminem time / Sii giusto e non temere nessuno*. La figura di Giunone nella sopraporta di quest'ultima, purtroppo, fu sostituita all'inizio del XVIII sec. da una grata intagliata, perché considerata troppo licenziosa per l'epoca, mentre si sono conservati i suoi attributi e lo stemma dei Trapp. Come dimostra lo stemma, la coppia di dei glorifica, da una parte, l'alleanza nuziale dei Matsch e dei Trapp, dall'altra parte Giove, raffigurato già attorno al 1550 in una posa simile nei dipinti di Palazzo Firmian a Trento e di Castel Valer in Val di Non, corrisponde alle aspettative mitologiche-umanistiche dell'epoca. Allo stesso intagliatore (con ogni probabilità si tratta di Wolf Kolb) risalgono anche le **maschere intagliate delle mensole** e i **rilievi** sul magnifico soffitto a cassettoni. All'interno dei tre cassettoni esagonali dell'asse centrale ricompaiono Giove tra il Sole e la Luna, mentre lateralmente sono raffigurati entro spazi ridotti alla metà i segni zodiacali nei colori bianco e oro. Il cerchio cosmico dell'anno si estende così all'astrologia, tanto popolare all'epoca, e anticipa il motivo iconografico voluto in forma ampliata da Ferdinando II per il soffitto della sala da pranzo del Castello di Ambras (1586).

La decorazione pittorica della stanza risale agli anni 1576/80 e fu eseguita su dipinti del 1544 ca. in parte conservati sotto il rivestimento in damasco

re di vivande rappresentate ai lati del largo intradosso della porta. Sempre nell'intradosso, ma in alto, un angelo sospeso in aria solleva una corona di alloro sullo stemma dell'alleanza Matsch-Trapp annunciando *Die Tugent liebn khrön ich hiemit / Diß ort den andern zimmet nit / Anno domini 1580 (A chi ama la virtù do questa corona / Per gli altri qui dentro non c'è posto / Anno domini 1580)*. Sul lato interno, la porta è incorniciata da stipiti riccamente intagliati la cui policromia originale in epoca barocca dovette cedere il posto agli attuali colori bianco e oro. Nella sopraporta, Giove, il padre degli dei, è seduto su un'aquila dalle ali spiegate. Ai suoi lati, due geni femminili sollevano una corona di alloro sulla sua testa toccando con la mano libera gli elmi dello stemma dei Matsch. Lo scudo sotto l'aquila, invece, viene sorretto da due grifoni. Gli straordi-

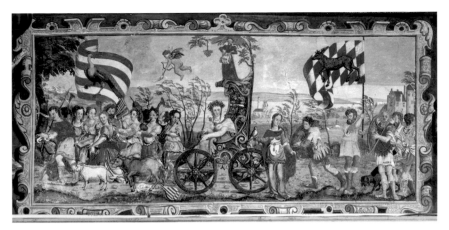

Trionfo di Flora (maggio / giugno)

di cui la stanza fu dotata nel 1913. Si tratta di un vero e proprio **fregio pittorico** che raffigura il cambio delle stagioni dell'anno sulla terra. I dodici mesi sono raggruppati in sei quadri circondati ciascuno da una cornice particolarmente elaborata. Al centro figura, come negli antichi trionfi, un'allegoria su un carro accompagnata da tante altre figure con attributi e stendardi. Protagonista del dipinto di gennaio / febbraio è Giano, il dio bifronte che presiede all'inizio dell'anno, mentre quello successivo, parzialmente nascosto dalla stufa barocca in maiolica, presenta una figura denominata Plantator, cioè colui che pianta. Il trionfo di Flora (fig. in alto), con una corona di fiori in testa, è il tema del dipinto di maggio / giugno. Nei due mesi estivi, invece, il carro è occupato da Cerere, la dea della fertilità. Settembre e ottobre raffigurano l'Abbondanza con il suo seguito, la

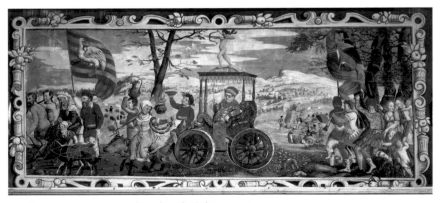

Trionfo di Deus Venter (novembre / dicembre), datato 1579

39

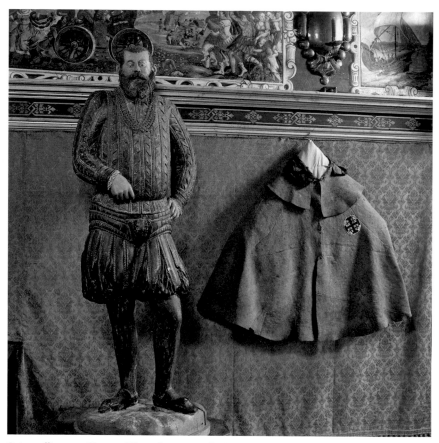

Statua raffigurante Giacomo VII con il suo mantello da pellegrino, 1560 ca.

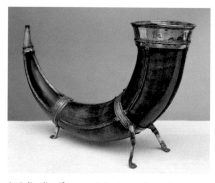

Artiglio di grifone, recipiente per bere ricavato da un corno di bufalo, primo XV sec.

raccolta abbondante. L'anno si conclude infine con il trionfo dell'ingordigia personificata da Deus Venter (fig. a pag. 33). L'ultimo dipinto, dal significato non chiaro, mostra una nave, ma è parzialmente coperto dalla sopraporta della biblioteca. La stessa cosa si verifica sul lato opposto dove la sopraporta verso il loggiato nasconde delle figure lasciando visibile soltanto l'uomo con la ghironda in un angolo. Ciò testimonia che le sopraporte e gli stipiti sono più re-

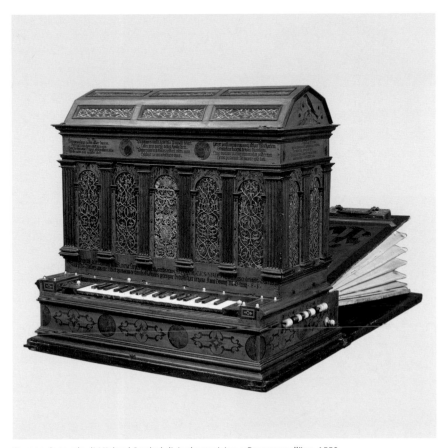

Organo da tavolo di Michael Strobel di Amberg vicino a Braunau sull'Inn, 1559

centi rispetto ai dipinti. La parete in cui si apre la finestra mostra un musicante con uno strumento a fiato, mentre nel profondo intradosso troviamo tre scene tratte dalle Metamorfosi di Ovidio, a sinistra Perseo e Andromeda, a destra Apollo e Dafne, entrambe rappresentate da piccole figure sparse in ampi paesaggi, e, sull'arco, Fetonte con il carro del sole.

Nel Tirolo i cicli dei mesi vantano una lunga tradizione come decorazione degli interni di edifici profani. Essi risalgono, infatti, agli inizi del XV sec. (Torre dell'Aquila di Trento) e furono molto diffusi nella seconda metà del XVI sec. Nel suo Trattato dell'arte della pittura, Giovanni Paolo Lomazzo (Milano 1584) consiglia espressamente di ricorrere alla raffigurazione di stagioni, mesi, anni e trionfi per decorare le stanze degli edifici profani. I cicli dei mesi di Palazzo delle Albere a Trento (1550/55 ca.), di Castel Beseno, commissionati prima del 1563 da Osvaldo I o Osvaldo II Trapp,

41

Uccellino con iscrizione, intarsio sull'organo da tavolo

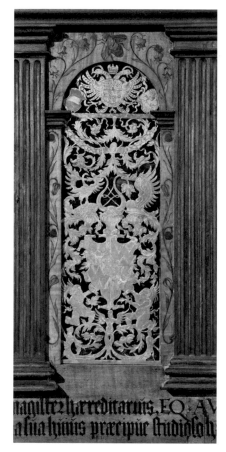

Stemma imperiale tra gli scudi di Austria e Tirolo, sotto lo stemma dei Trapp sorretto da due putti, particolare dell'organo da tavolo

e di Villa Margone a Ravina presso Trento (antecedenti al 1566) si presentano principalmente come grandiose raffigurazioni di paesaggi arricchiti da piccole figure di importanza del tutto secondaria. Quasi contemporaneamente ai dipinti della Stanza di Giacomo (1581/82), Orazio e Michele di Brescia eseguirono in una stanza al primo piano di Castel Velturno, già residenza estiva dei vescovi di Bressanone, le quattro stagioni e due trionfi della vita e della morte, incentrati su uomini e donne dediti al lavoro e ai divertimenti della stagione. A Castel Coira i due temi si presentano accorpati, ma il paesaggio passa in secondo piano rispetto alle figure allegoriche con i loro attributi che prendono il sopravvento. I dipinti, inoltre, hanno una funzione dichiaratamente didattica, la stessa degli aforismi e delle favole del loggiato. Il sovraccarico di figure non giova più di tanto all'effetto artistico e lo stesso dicasi per le didascalie riferite alle figure, senza le quali, tuttavia, la loro interpretazione risulterebbe alquanto ardua. Per la scelta delle scene mitologiche sono stati determinanti la formazione umanistica e il monito morale.

Come modello fungevano apparentemente delle stampe di stile manieristico, mentre il pittore fu probabilmente ancora una volta Paolo Naurizio. Anche in questo caso, tuttavia, i massicci interventi di restauro del 1913 rendono difficile l'esatto confronto stilistico con delle opere dalla provenienza sicura. L'ardita raffigurazione dei cavalli del carro del sole visto da sotto si ispira all'affresco

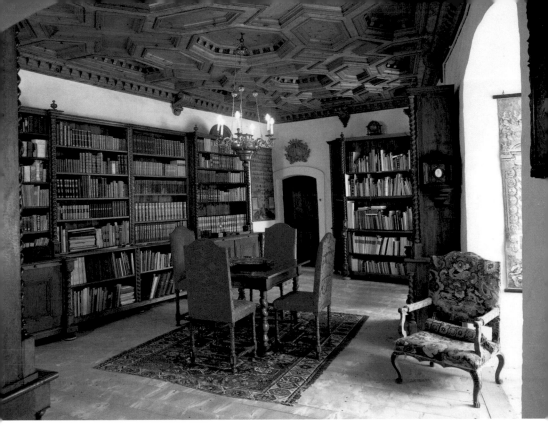

La biblioteca

di Girolamo Romanino nel Cortile dei Leoni del Castello del Buonconsiglio di Trento e conferma il rapporto con quell'opera. L'elaborata concezione generale e l'ottima esecuzione, soprattutto degli intagli, contraddistinguono la Stanza di Giacomo, qualificandola come una delle migliori opere manieristiche del Tirolo presenti in edifici profani.

Sul davanzale della finestra incontriamo un **artiglio di grifone**, un interessantissimo recipiente del primo XV sec., ricavato da un corno di bufalo, rivestito, alle estremità, con argento dorato e sorretto da tre piedini di animali anch'essi dorati. Il nome deriva dalla credenza popolare secondo cui questo recipiente, che serviva da boccale, sarebbe stato ricavato dall'artiglio del leggendario grifone a cui furono attribuite delle doti miracolose. L'oggetto costituisce una rarità già menzionata nell'inventario del 1563.

La **scultura lignea** a grandezza d'uomo **di Giacomo VII** († 1563), raffigurato con abiti per la vita di tutti i giorni, occupa una posizione del tutto eccezionale nel panorama artistico del tempo non rivestendo un carattere pubblico-rappresentativo, ma prettamente privato. È possibile che la statua dipinta sia stata realizzata come ricordo personale prima del pellegrinaggio in Terra Santa. Al pellegrinaggio risale ad

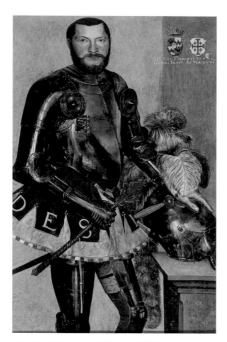

Ritratto di Giacomo VII Trapp, 1555

ogni modo il mantello di feltro con la croce di Gerusalemme esposto nella vetrina accanto.

Un oggetto ancora più raro è l'**organo da tavolo** realizzato nel 1559 da Michael Strobel di Amberg presso Braunau sull'Inn. La cassa si presenta intarsiata e scandita da semipilastri, mentre le bocche di emissione del suono sono chiuse da lastre di rame incise e dorate. Gli stemmi dell'alleanza sul mantice e un'estesa iscrizione in latino ricordano che l'organo fu commissionato da Giacomo VII Trapp. Dopo l'accurato restauro, eseguito nel 1970, è di nuovo possibile suonare questo prezioso strumento.

Sala dei Matsch, XVIII sec.

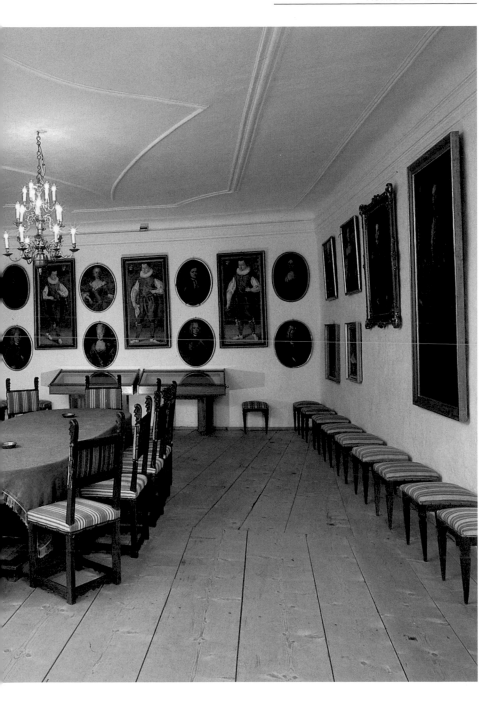

Attraverso la porta a est di fronte all'ingresso si può lanciare uno sguardo alla biblioteca chiusa al pubblico. Il soffitto a cassettoni di quest'ultima riprende in forma semplificata quello della Stanza di Giacomo rinunciando, tuttavia, agli intagli all'interno dei cassettoni.

La porta tardo gotica del 1544 con gli stemmi dei Trapp e dei Wolkenstein, invece, conduce in una stanza in cui si conserva tuttora l'archivio di famiglia. L'anta in ferro della porta e la volta in pietra della stanza proteggono i preziosi oggetti dal fuoco e dai ladri.

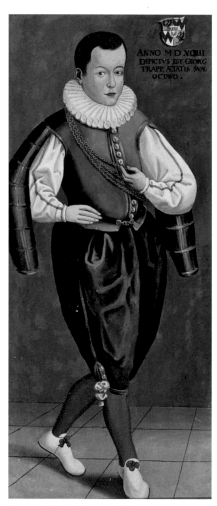

Ritratto di Giorgio Trapp, 1594

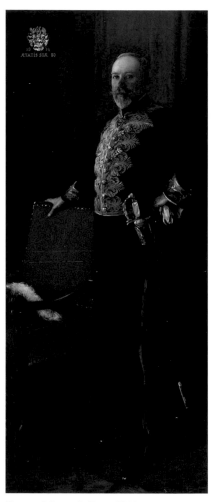

Ritratto di Gottardo Trapp, 1914, dipinto da Oskar Wiedenhofer

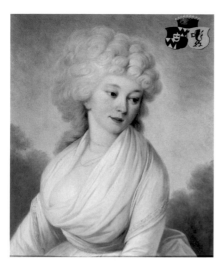

Ritratto di Crescentia Trapp, copia dell'originale datato 1787

La Sala dei Matsch

Per accedere a questa sala occorre tornare nel cortile loggiato e prendere la scalinata per il 2° piano lungo la quale si trova un **albero genealogico** dei conti Trapp **dipinto su carta** e risalente al XIX sec. Sul bordo inferiore il pittore ha rappresentato, oltre allo stemma, anche diversi castelli di proprietà di questa famiglia, ovvero i castelli di Mazia di Sopra e Mazia di Sotto, Castel Coira, Castel Beseno tra Trento e Rovereto, il Castello di Eschenlohe a Ultimo, Castel Campo nelle Giudicarie e la torre di Caldonazzo in Valsugana. Dal pianerottolo si accede alla Sala dei Matsch che, sotto un sobrio soffitto stuccato in stile barocco, riunisce mobili dell'epoca, un numero considerevole di quadri di antenati e altri oggetti preziosi. Il ritratto più antico (1555) rappresenta **Giacomo VI**; suo figlio Giacomo VII si riconosce dalla croce di Gerusalemme. I tre fanciulli **Giacomo IX, Massimiliano** e **Giorgio Trapp**, sono stati ritratti a figura intera da Michael Praun di Malles. Sebbene si tratti solo di una copia – l'originale si trova infatti a Innsbruck – vale la pena soffermarsi sul **ritratto della contessa Crescentia Trapp**, nata Spaur, del 1787. Il pittore Josef Anton Kapeller è riuscito non solo a cogliere il fascino particolare della contessa, ma anche a riprodurre in maniera esemplare l'atmosfera dell'Ancien Regime alla vigilia della Rivoluzione Francese. Infine va segnalato il **ritratto a figura intera del conte Gottardo Trapp** raffigurato in un'elegante uniforme da camerlengo; l'opera fu realizzata dal pittore bolzanino Oskar Wiedenhofer nel 1914. A lui si devono grandi meriti per la conservazione di Castel Coira.

Nelle finestre della sala sono incassati quattro tondi di vetro del XVI sec., dei quali tre sono decorati con lo stemma dei Trapp e uno con quello dei Wolkenstein.

In una vetrina sono esposti antichi cimeli di proprietà della famiglia. Una pergamena dell'arciduca Rodolfo IV d'Asburgo, che nel 1363 diventò principe del Tirolo, conferma nello stesso a Ulrico IV di Matsch i suoi diritti. Al 1555 risale il diploma nobiliare decorato con una miniatura in cui il re Ferdinando I conferisce a Osvaldo e Giacomo Trapp anche lo stemma dei signori di Matsch estinti. Particolarmente significativi per la storia della letteratura medievale

47

Accesso rialzato al mastio, stretta porta con arco a tutto sesto (6° decennio del XIII sec.)

luce nel 1999 durante i lavori di consolidamento delle rovine del Castello di Mazia di Sopra. La scultura con un rilievo a palmette realizzato attorno al 1200 ha trovato una degna collocazione nella Sala dei Matsch.

Il cammino di ronda

Dalla sala barocca una porta conduce all'esterno, in un settore del castello medievale rimasto pressochè invariato. La **cinta muraria settentrionale,** alla quale è ancorata la struttura in legno del cammino di ronda, risale infatti al periodo di costruzione tra il 1253 e il 1259. Lo stesso vale per il **mastio,** ancora oggi libero su questo lato, le cui bugne agli angoli risultano ben visibili dall'alto. Per motivi di sicurezza la stretta porta con arco a tutto sesto, circondato da una cornice in pietra di tufo, fu realizzata ad una distanza di 8,5 metri dal suolo, come unico accesso al mastio dotato di una potente struttura fortificatoria (muro spesso 2,30 metri al piano terra). Il piano terra originariamente non accessibile dall'esterno fu utilizzato come segreta. Passando per una scala di legno coperta e una piccola **altana** si arriva ad una porta di ferro decorata con stemmi più recenti che conduce all'armeria, un altro importantissimo ambiente del castello.

sono due fogli di pergamena riportanti un frammento del romanzo Willehalm di Wolfram von Eschenbach, scritto tra il 1250 e il 1300. Il conte Gottardo Trapp ha trovato questi fogli nell'archivio dove venivano utilizzati come rilegatura di un libro più recente. I resti di tre impugnature di spade e un anello sono stati presi nel 1943 dalla tomba di famiglia nella pieve di Sluderno. Il frammento di un capitello romanico in marmo bianco è stato riportato alla

La scala di legno e ▷
l'altana che conducono all'armeria

Pagg. 50/51:
veduta d'insieme dell'armeria

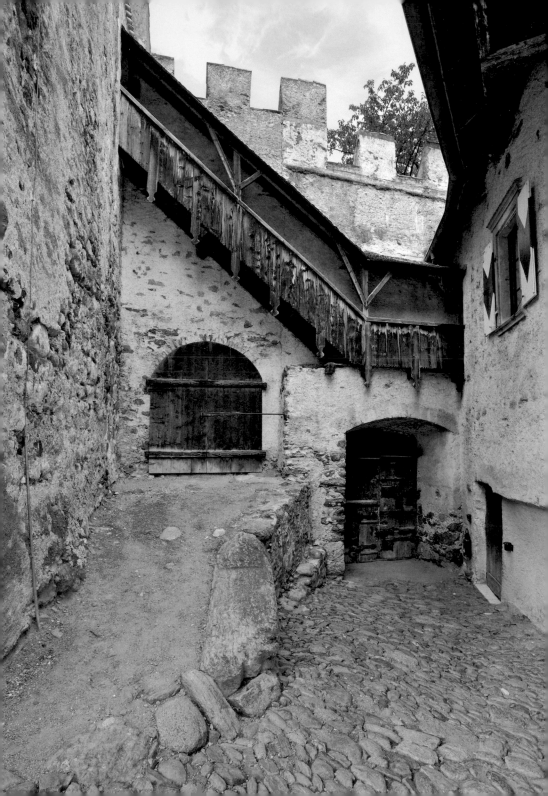

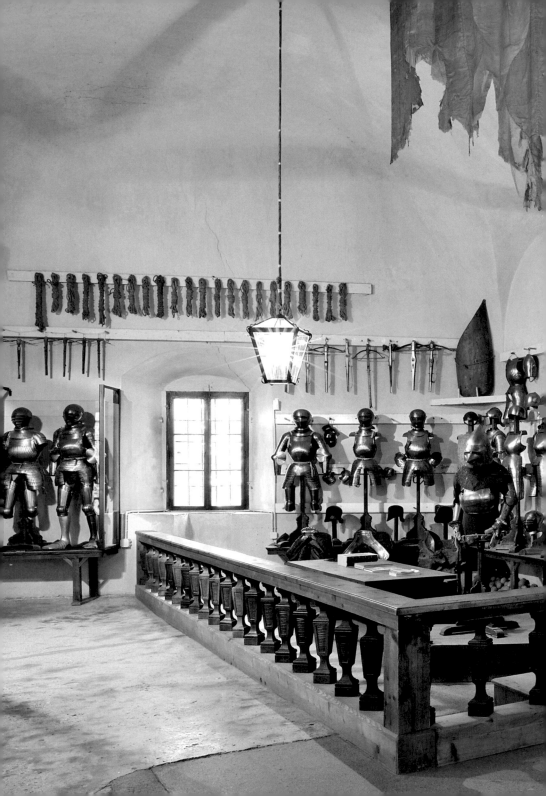

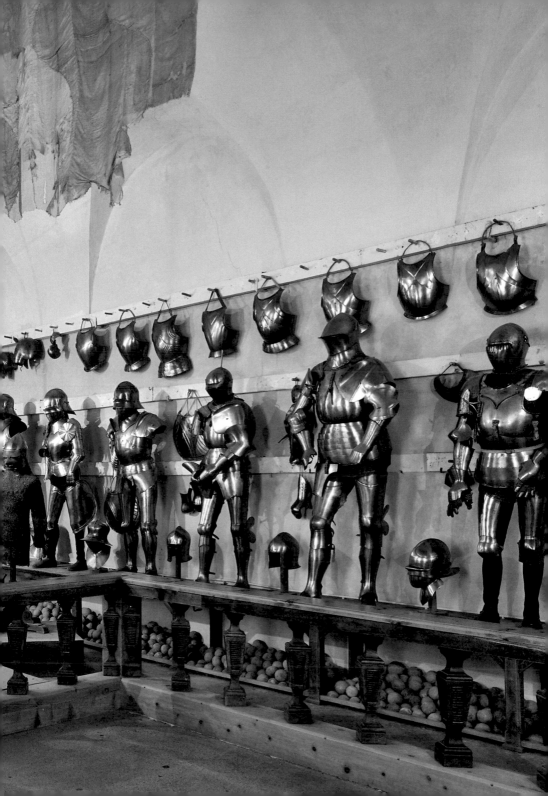

L'armeria

L'attuale armeria si trova sopra le stalle situate nell'angolo nord-est del castello e fu realizzata nel 1888/89 dal conte Gottardo Trapp poiché la vecchia armeria a est del mastio si presentava troppo piccola e malridotta. Prima di occuparci dei singoli oggetti che fanno parte della collezione è doveroso fornire un'impressione complessiva di questo ambiente voltato in pietra che contiene oltre trecento armi sia di difesa che di offesa. Le armature sono quasi tutte collocate dietro una balaustra o disposte su due livelli lungo le pareti. Sul rialzo della stanza troviamo l'**armatura completa di Giacomo VI e del suo cavallo**, circondata dalle armature dei servi e da un tamburo più recente, mentre sulla parete del cortile sono posizionate diverse balestre. La particolarità dell'armeria sta nel fatto che non si tratta di una collezione creata in un momento successivo, ma di una specie di «guardaroba di ferro» del castello che conserva le armi portate dai Matsch e dai Trapp, i loro eredi. In un contratto di ripartizione del 1422 fu, infatti, stabilito che l'eredità della famiglia sarebbe dovuta rimanere a Castel Coira. Non stupisce pertanto che ci siano singoli oggetti risalenti addirittura al XIV sec. Fra le armi di maggior interesse, il più antico è il **cimiero dei signori di Matsch**, realizzato attorno al 1350/70 e costituito da due corna di bufalo fatte di cuoio e tela e dipinte di verde e bianco che furono applicate all'elmo e portate durante i combattimenti e i tornei. Mentre simili cimieri sono raffigurati in numerose miniature e dipinti parietali, quelli conservati sono estremamente rari. La più antica **mezza armatura** composta da pettorale, elmo, bracciali e guanti è un'opera dei maestri milanesi P, IO ed altri e fu realizzata per un signore di Matsch come rivela il piccolo stemma posto sull'elmo. Una cotta di maglia di ferro fa da raccordo tra elmo e pettorale. Le liste di ottone, sulle quali è incisa in caratteri gotici la citazione biblica *Iesus autem transiens per medium illorum ibat* (Ma egli, passando in mezzo a loro, se ne andò, Lc 4,30), conferiscono alle singole parti, delle quali si è parzialmente conservata la fodera rossa, un'impronta fortemente decorativa. Un'identica iscrizione presente su un paio di guanti conservati nel Bargello di Firenze rivela l'originaria appartenenza di tali guanti alla collezione di Castel Coira. Le date 1360/70 o 1380/90 rimanderebbero al capitano del Tirolo Ulrico IV di Matsch († 1398) come committente.

Alla metà del XV sec. risale l'impressionante **armatura del capitano del Tirolo Ulrico IX di Matsch** (1408–1481), alta più di due metri e realizzata a Milano da Pier Innocenzo da Faerno, Antonio Missaglia e Giovanni Negroli. Il nome del gigantesco committente, che fu capitano del Tirolo dal 1471 al 1476, è ricordato sui gambali, mentre sul pettorale sono incise due iscrizioni latine,

Armatura di Giacomo VI e del ▷ suo cavallo, realizzata a Innsbruck da Jörg Seusenhofer, 1540 ca.

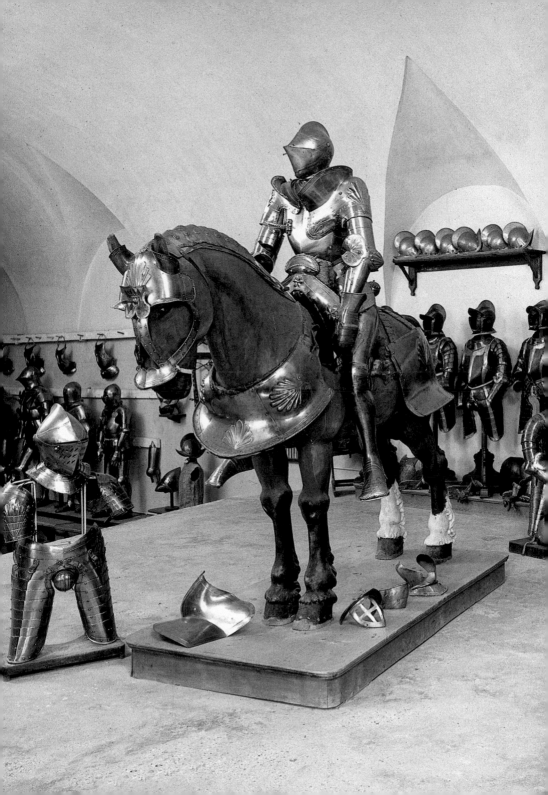

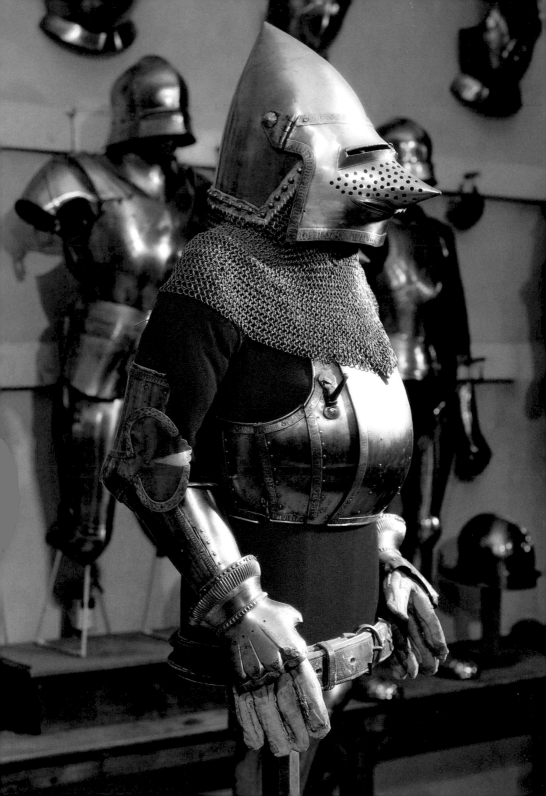

ovvero *Ama Diu* e *Ave domine Jesu Christe ave.*

Due armature attribuite agli armaioli Jörg Treytz e Hans Prunner di Innsbruck furono molto probabilmente indossate da **Gaudenzio di Matsch**. Questo fa pensare che esse siano state realizzate prima del 1487, anno in cui Gaudenzio cadde in disgrazia agli occhi dell'arciduca Sigismondo.

La prima decorazione in stile rinascimentale si riscontra nelle **due armature per fanteria**, fabbricate in Italia nel 1510 ca. da un maestro anonimo. Il fronte di uno dei pettorali è decorato non soltanto con tralci vigorosi, ma vi si trovano anche un'iscrizione latina e tre medaglioni con raffigurazioni di santi, ovvero la stigmatizzazione di San Francesco, una Maria con Bambino e il martirio di San Sebastiano, che risultano alquanto sorprendenti su un corredo da guerra. Sull'altro pettorale troviamo invece una Maria con Bambino tra due angeli, fiancheggiata da un altro martirio di San Sebastiano e da Santa Barbara con la torre.

Per Giacomo VI Trapp, l'armaiolo Michael Witz il Giovane realizzò nel 1529 a Innsbruck un'**armatura da torneo** riccamente decorata da Leonhard Meurl con grottesche e tralci. Alcuni brevi testi si riferiscono all'assedio di Vienna da parte dei Turchi sventato nello stesso anno.

Sotto il rialzo, in una vetrina, sono esposti altri oggetti preziosi. Una magnifica testimonianza dell'**arte degli**

Armatura di Gaspare di Montani, metà del XVI sec.

armaioli in epoca tardo gotica costituiscono i guanti rigati realizzati e firmati da Kaspar Rieder di Innsbruck attorno al 1480/85. Spigoli e solchi segnano le superfici bordate da liste di ottone. Accanto vi sono l'impugnatura della spada di Ulrico IX e sotto di essa due magnifiche selle.

L'armatura completa per uomo e cavallo, commissionata da **Giacomo VI** attorno al 1540 all'armaiolo Jörg Seusenhofer di Innsbruck, è unica nel suo genere all'interno dell'armeria e attira perciò lo sguardo dei visitatori.

Sul pettorale dell'**armatura di Giacomo VII** (1553) è raffigurato un

◁ Armatura più antica dell'armeria, 1360– 90 ca., bottega milanese

55

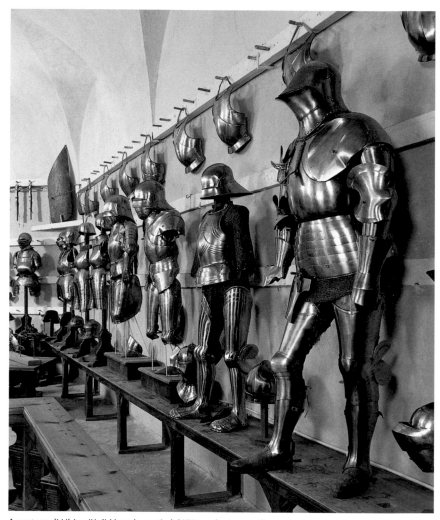

Armatura di Ulrico IX di Matsch, metà del XV sec., bottega milanese

grande crocefisso davanti a cui è inginocchiato lo stesso Giacomo VII conosciuto per la sua massima *Nusquam tuta fides*, mentre sul retro dell'armatura è inciso lo stemma dei Trapp. Dell'artista a cui si deve l'incisione non si conosce il nome, ma la sigla MW potrebbe essere riferita all'armaiolo Michael Witz di cui si è già parlato. Una mazza dorata, raffigurata anche nel ritratto di Giacomo VII nella Sala dei Matsch, completa questo insieme sorprendente.

Tralci bianchi su sfondo scuro decorano **due eleganti armature** fabbricate attorno alla metà del XVI sec. a

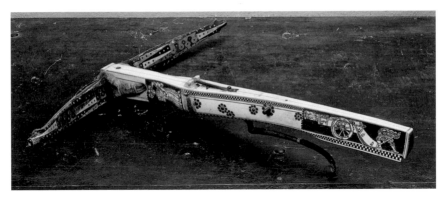

Balestra, XVI sec.

Innsbruck. Diverse teste di animali selvaggi raffigurate dall'elmo fino alle ginocchia aumentano il loro potere intimidatorio. Una di queste armature dovrebbe essere appartenuta a Gaspare di Montani, il cognato di Giacomo VII, nel cui inventario dei beni ereditari essa è menzionata.

Attorno al 1570/80 è datato l'**elmo** (morione) dorato e riccamente decorato che era appartenuto a Giacomo VIII o a suo fratello Giorgio III. Sullo sfondo blu spiccano da una parte Giuditta con la testa di Oloferne e dall'altra Muzio Scevola davanti al re Porsenna raffigurati in mezzo a vari trofei e strumenti musicali. Anche qui si manifestano la cultura umanistica e i modelli manieristici.

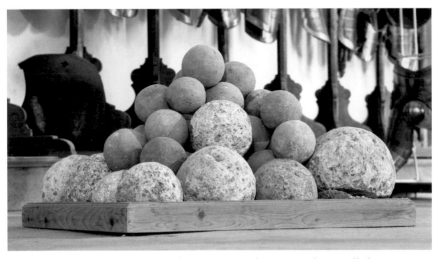

Palle di terracotta, rinvenute nel 2001 tra la cinta muraria e il torrione rivolto verso Sluderno, periodo compreso tra il 1525 e il 1550

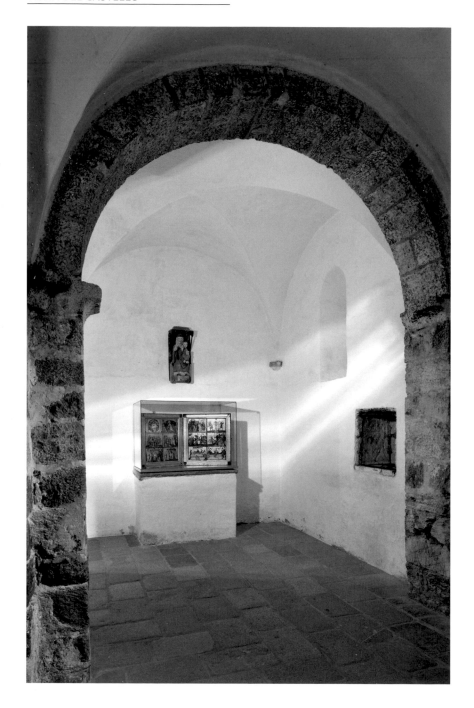

Fra le armi figurano anche alcune **balestre** del XVI sec. finemente intarsiate in osso e decorate con scene di caccia e armi.

Un caso del tutto particolare sono le circa **1250 palle di terracotta** accatastate sotto le panche di legno davanti alla parete dove ci sono le armature. Esse furono trovate nel 2001 durante gli scavi effettuati tra la cinta muraria e il torrione denominato «Thurndl». Un solco nelle mura della torre permetteva di farvi entrare queste palle di terracotta dal diametro compreso tra i 6 e gli 11 cm e alcune palle di tufo più grandi. Le palle risalgono al periodo compreso tra il 1525 e il 1550 e rappresentano, per via del grande numero, una scoperta rara nel campo dell'artiglieria moderna.

Lo **stendardo di seta verde-bianca**, appeso alla volta e decorato con lo stemma dell'Arciducato d'Austria e l'aquila tirolese, fu portato dagli uomini del distretto giurisdizionale di Glorenza, la cui amministrazione era stata concessa come pegno ai fratelli Trapp dall'imperatore Massimiliano I nel 1517. Fu il giudice di Glorenza, Hans Höss, a commissionare lo stendardo nel 1607.

Fra gli oggetti più recenti figura una pesante **armatura per cavalieri** realizzata negli anni attorno al 1620/30 quando era ormai passato da tempo il periodo delle armature. Essa è collegata a **Giacomo IX**, che fu nobilitato conte nel 1655, o a suo fratello **Giorgio V**.

◁ Antica cappella
verso est

La cappella del castello

L'antica cappella dedicata a San Nicola, che all'origine si alzava isolata all'angolo sud-est del castello, risale al primo periodo di costruzione. Dopo essere stata modificata e in se-

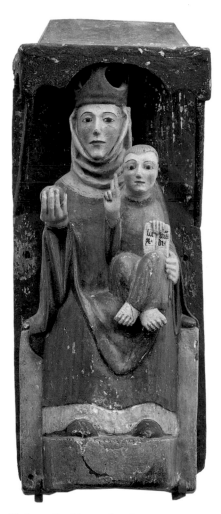

Maria con Bambino, scultura lignea, 1270 ca.

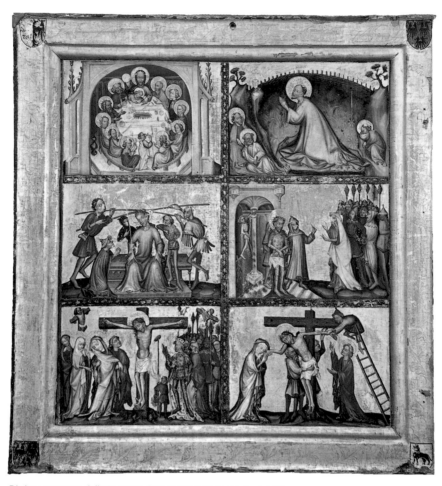

Dittico con scene della Passione (lato sinistro), 2° decennio del XV sec.

guito anche profanata, essa fu ripristinata come luogo sacro soltanto nel 1960. La **porta d'ingresso** è di epoca tardo gotica e reca sull'architrave lo stemma dei Matsch che qui presenta eccezionalmente solo un'ala anziché tre. Lo **spazio interno** è composto da due ambienti paralleli di grandezza differente, orientati entrambi ad est e sprovvisti di absidi. La pianta e le

due finestre ad arco a tutto sesto che si aprono nella parete sud rendono probabile l'ipotesi che la parte sud corrispondesse alla cappella originaria. La parete nord fu sostituita in un secondo momento (forse nei primi trent'anni del XIV sec. vista la consacrazione datata 1334) da un robusto pilastro che separa lo spazio preesistente da quello nuovo aggiunto a

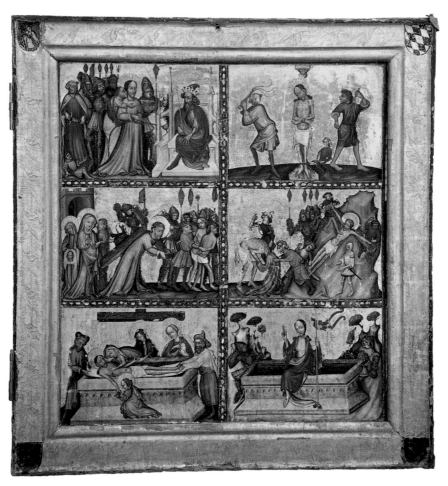

Dittico con scene della Passione (lato destro), 2° decennio del XV sec.

nord. Le volte tra gli archi che si sviluppano da questo pilastro dovrebbero risalire allo stesso periodo. Oggi la cappella non viene usata per la messa, ma funge da luogo di esposizione di preziose opere d'arte sacre. Sulla parete est dell'ambiente a sud attira l'attenzione una **scultura romanica della Madonna** del 1270 ca. La figura serrata di Maria si presenta come la nuova Eva che tiene nella mano destra una mela, mentre afferra con quella sinistra il bambino seduto con le gambine incrociate sul suo ginocchio. Come il futuro Pantocratore, Cristo con il libro in mano è intento a benedire, mentre il manto della madre ricorda la parte inferiore di una mandorla. La composizione rigorosamente frontale della scultura

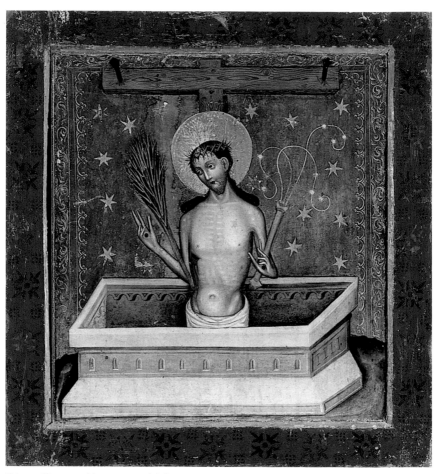

Cristo sofferente sul lato esterno del dittico

è pervasa ancora dal Romanico. Solo il copricapo di Maria e il baldacchino sono aggiunte risalenti al primo Gotico.

A differenza della scultura lignea, di provenienza oscura, il **dittico** sulla mensa è menzionato già nell'inventario dei beni ereditari di Giacomo VII del 1563. Sul lato esterno compare, su uno sfondo blu, la figura di **Cristo sofferente** nella tomba con in

mano gli strumenti della passione. La rappresentazione quasi lirica, impreziosita da stelle, circondata da una doppia cornice a traforo e decorata con tralci e fiori invita al raccoglimento. Sul lato interno ogni parte è composta da sei scene tratte dalla **Passione di Cristo**, dall'Ultima Cena in alto a sinistra, fino alla Resurrezione in basso a destra. La raffinata pittura, caratterizzata da una bel-

lezza cortese, è eseguita su uno sfondo dorato e dello stesso colore è anche la cornice. Gli stemmi negli angoli ricordano gli sposi Elisabetta di Matsch e Federico VII di Toggenburg nonché i loro avi. Anche se furono aggiunti in un secondo momento, essi rivelano comunque che il dittico era stato di proprietà della coppia e che giunse a Castel Coira solo dopo la morte di Federico nel 1436. Le affinità stilistiche con le miniature illuminate del 1414 o del 1415 provenienti dal convento dei benedettini di Metten in Bassa Baviera fanno pensare ad un'esecuzione nel 2° decennio del XV sec. Lo stile del Gotico internazionale, che fonde insieme influssi boemi, italiani e francesi, è caratteristico anche di quest'opera che finora non è stato possibile attribuire a nessun artista di cui si conosca il nome.

Nella nicchia a destra del dittico è stata collocata da poco una **croce portatile** proveniente da Mazia. Il piccolo corpo fissato sulla grande croce è dell'inizio del XIV sec.

In una vetrina sono esposte ulteriori opere d'arte. Un piccolo calice di argento proviene dalla cappella del Castello di Braunsberg vicino a Lana, consacrata a San Biagio. Fino a pochi anni fa, in occasione della messa celebrata nel giorno del patrono, questo calice del 1300 serviva per offrire ai credenti l'omonimo vino. A Gaudenzio di Matsch risale un calice tardo gotico che porta il suo stemma e il suo nome, mentre un calice barocco del XVIII sec. è decorato con tre medaglioni smaltati. Una casula del primo Barocco, proveniente dalla

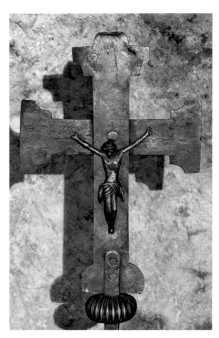

Croce portatile, primo XIV sec.

cappella di Castel Mazia di Sopra, mostra un raro ricamo di seta su lino. Maria tra due angeli viene incoronata da due angioletti, mentre lo spazio rimanente è occupato da fiori disposti in gruppi regolari di tre. Una scultura tardo gotica di San Nicola, forse proveniente da un altare a portelle, ricorda il patrono della cappella.

Sulle pareti due **scudi funerari** testimoniano delle consuetudini sepolcrali dei nobili. Mentre nell'Alto Medioevo, sopra la tomba di un nobile furono appese le sue armi, ovvero l'elmo, lo scudo e qualche volta anche la spada, nel Tardo Medioevo si svilupparono le cosiddette armi funerarie, fabbricate appositamente per i funerali, e, più tardi, gli scudi

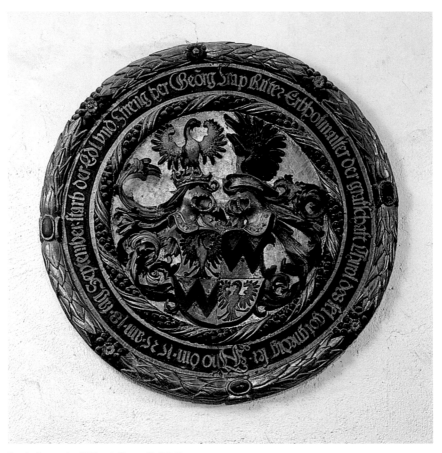

Scudo funerario di Giorgio Trapp († 1525)

funerari, dischi tondi di legno che re-
cavano un'iscrizione e lo stemma in-
tagliato o dipinto del defunto. I due
scudi funerari erano originariamente
appesi nella pieve di Besenello sotto
Castel Beseno e ricordano rispettiva-
mente Giorgio († 1525) e Osvaldo I
Trapp († 1560). Le corone di alloro in-
tagliate sono già di gusto rinasci-
mentale, mentre gli stemmi e i lam-
brecchini sono ancora ispirati a
forme tardo gotiche.

La cappella nuova

Nel 1561, lo spazio originariamente
vuoto tra il mastio e la cinta muraria
a sud del castello fu sfruttato da Gia-
como VII Trapp per erigervi una **cap-
pella nuova**. Il motivo di questa de-
cisione dovrebbe essere stato il suo
felice ritorno, per niente scontato al-
l'epoca, dal pellegrinaggio effettuato
nel 1560 in Terra Santa e ricordato
dalla croce di Gerusalemme accanto

allo stemma della famiglia sul portale della cappella datato 1562. Il portale fu spostato qui in un secondo momento, mentre originariamente si accedeva alla cappella da ovest attraverso un corridoio che si dipartiva dal cortile loggiato. Sulla **chiave di volta** di marmo bianco quattro putti sorreggono la croce di Gerusalemme e la spada con la ruota dell'ordine di Santa Caterina del Monte Sinai nonché il cartiglio araldico. Un'iscrizione latina, ricalcata di nero, ricorda la data di costruzione (1561) e la posizione del committente come precettore di corte ereditario. Si tratta della terza cappella del castello considerando che nel XV sec. era stata eretta una seconda cappella, non più esistente, nell'angolo nord-est dell'attuale cortile loggiato. La **volta** fu dipinta nel 1907 da Raphael Thaler di Innsbruck nello stile del tardo Rinascimento tirolese. Tra tralci e frutti figurano diversi santi venerati come patroni di membri della famiglia.

L'**altare a portelle rinascimentale** con pilastri e architrave fu realizzato nel 1597 da Michael Praun di Malles. Esso fu commissionato dal figlio del costruttore della cappella, Giacomo VIII, e da sua moglie Dorotea Trapp di Beseno. Nella parte interna delle portelle figurano i patroni della coppia, all'esterno invece un'Annunciazione a Maria. La pala d'altare è una copia dell'immagine miracolosa di Santa Maria Maggiore a Roma, generalmente conosciuta con il nome di «Maria della Neve» per il fatto che il 5 agosto 356 sarebbe caduta una neve miracolosa sul sito della chiesa. Sopra l'architrave è posta, tra due

Crocefissione di Rudolf Stolz (1937) all'esterno della cappella nuova

putti con gli stemmi dell'alleanza Trapp-Coira e Trapp-Beseno, una cimasa ad arco pieno che raffigura l'Incoronazione di Maria da parte di Cristo e Dio Padre. I lunghi infissi delle portelle fanno intravedere, anche se queste sono aperte, le due sculture laterali dell'altare, Nicola e Giorgio, realizzate in stile tardo gotico ed eseguite nel primo XVI sec. La predella e i due stemmi delle diocesi di Bressanone e di Coira sulla base dei pilastri furono aggiunti nel 1904 e ricordano a chi era affidata la cura pastorale. Il lato esterno della cappella è decorato con una grande **crocefissione** realizzata dal pittore bolzanino Rudolf Stolz e commissionata dal conte Gottardo Trapp nel 1937.

Importanza storico-artistica

La cinta muraria, il palazzo, la cappella e il mastio testimoniano ancora oggi del vasto impianto del castello vescovile di Coira costruito poco prima del 1259.

La sua trasformazione in residenza rinascimentale, articolata in più tappe nel corso del XVI sec., raggiunge il suo apice nel loggiato e nella Stanza di Giacomo. Le sculture di pietra del tardo Gotico e del Manierismo, i dipinti e le opere lignee concorrono a formare un'opera d'arte integrata di singolare bellezza, i cui modelli vanno ricercati nel Castello principesco di Ambras presso Innsbruck, nel castello vescovile del Buonconsiglio a Trento e nella diffusione di stampe manieristiche.

Le parole più indicate per descrivere l'armeria sono quelle usate da Bruno Thomas, che la definisce come un fenomeno unico in cui sono raccolte le armi in possesso di un'unica famiglia che spaziano dal XIV al XVII sec. Mario Scalini suppone addirittura che Gaudenzio di Matsch, quando negli ultimi anni della sua vita si rese conto che non avrebbe avuto discendenti maschili, abbia fatto apporre alcuni nomi sulle armature per onorare la memoria dei suoi antenati. I suoi eredi, i cavalieri e futuri conti Trapp, hanno conservato questa eredità fino ad oggi in maniera esemplare.

Bibliografia

Per la bibliografia completa prima del 1991 si rimanda alla seguente opera di approfondimento: Churburg: Geschichte, Gestalt und Kunst / Testo Leo Andergassen. Fotografie Erwin Reiter, Monaco-Zurigo 1991.

Opere pubblicate dopo questa data:

Jürg Goll, Tonkugeln – Spiel oder Krieg, in: 21. Bericht der Stiftung Ziegelei-Museum 2004, Cham 2004, 19–26.

Leo Andergassen, Das Churburger Passionsdiptychon – eine Stiftung des Friedrich VII. von Toggenburg und der Elisabeth von Matsch, in: M. Giovannoni – L. Deplazes – M. Scalini – H. Theiner – H. Stampfer – L. Andergassen – K. Brandstätter – S. Marseiler, Vogt Gaudenz von Matsch. Ein Tiroler Adeliger zwischen Mittelalter und Neuzeit (pubblicazioni del Südtiroler Kulturinstitut vol. 3), Bolzano 2004, 131–158.

Mario Scalini, Gaudenz von Matsch, l'armatura e Churburg, in M. Giovannoni – L. Deplazes – M. Scalini – H. Theiner – H. Stampfer – L. Andergassen – K. Brandstätter – S. Marseiler, Vogt Gaudenz von Matsch. Ein Tiroler Adeliger zwischen Mittelalter und Neuzeit (pubblicazioni del Südtiroler Kulturinstitut vol. 3), Bolzano 2004, 63–70.

Cappella nuova del 1561, veduta dell'interno ▷

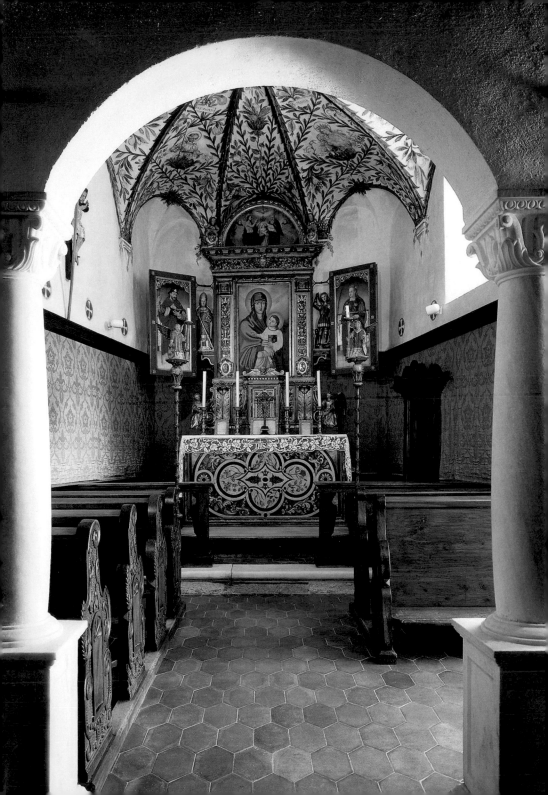

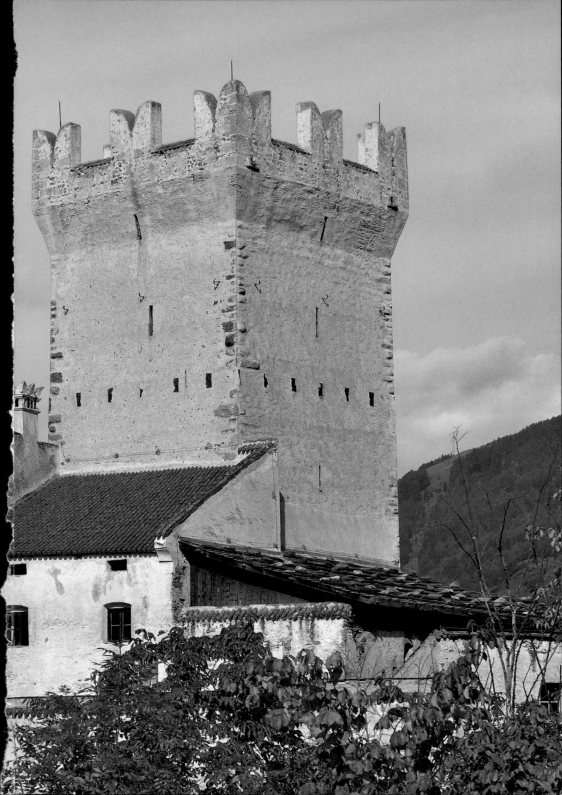

Tavola cronologica

1253	in seguito ad una faida si concede a Enrico IV, vescovo di Coira, il diritto di costruire un castello o una fortezza in Val Venosta tra Cleven e Latsch.
1259	il 21 febbraio il vescovo Enrico IV firma per la prima volta un documento nel nuovo castello denominato Churburg.
1297	i nobili signori di Mazia, contraenti dei vescovi di Coira, riescono a impadronirsi di Castel Coira.
1348	i signori di Mazia riconoscono Ludovico di Brandeburgo, principe del Tirolo, come loro feudatario.
1504	con Gaudenzio di Mazia si estingue la stirpe in linea maschile.
1537	dopo lunghe querele di successione Castel Coira passa ai fratelli Giacomo V, Carlo e Giorgio Trapp, la cui madre Barbara era figlia di Gaudenzio di Mazia.
1541	infeudazione dei fratelli Trapp con la metà di Castel Coira da parte del principe del Tirolo, dopodichè il vescovo di Coira li aveva già infeudati con l'altra metà.
1561	costruzione della nuova cappella da parte di Giacomo VII Trapp.
1562/63	Pitture sulle facciate della cosiddetta torre delle colombe su ordine di Giacomo VII Trapp.
1570–1580	il loggiato rinascimentale a quattro ali viene costruito e decorato dal pittore Paul Morizius
1576–1580	Rifinitura del Jakobszimmer (camera di Giacomo) con soffitto a cassettoni, sculture intorno alle porte e pitture murali.
1888/89	Gottardo conte Trapp arreda l'attuale armeria e vi trasferice le armi dall'armeria antica.
1960	l'antica cappella viene restituita come luogo di culto.
1995	intervento di restauro sulle pitture murali del loggiato con finanziamento della Messerschmitt Stiftung München.

Alto Adige, terra di castelli

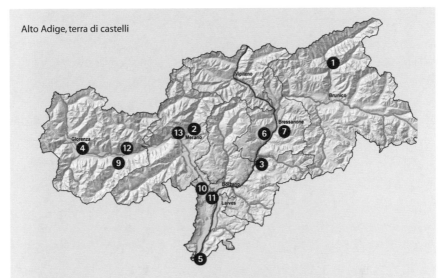

Nell'ambito della collana "Burgen" (Castelli) edita dal Südtiroler Burgeninstitut di Bolzano sono stati pubblicati:

Burgen 1°
Alexander von Hohenbühel
Taufers (2006)

Burgen 2°
Franz Spiegelfeld
Castel Schenna (2008)

Burgen 3°
Alexander von Hohenbühel
Trostburg (2008)

Burgen 4°
Helmut Stampfer
Castel Coira (2009)

Burgen 5°
Walter Landi
Haderburg (2010)

Burgen 6°
Leo Andergassen
Castel Velturno (2010)

Burgen 7°
Johann Kronbichler
La Hofburg di Bressanone (2010)

Burgen 9°
Leo Andergassen
Montani (2011)

Burgen 10°
Walter Landi,
Helmut Stampfer, Thomas Steppan
Castel d Appiano (2011)

Burgen 11°
Leo Andergassen, Helmut Stampfer
Castel Firmiano (2014)

Burgen 12°
Leo Andergassen, Florian Hofer
Castelbello (2013)

Burgen 13°
Leo Andergassen
Castel Tirolo (2015)

Südtiroler Burgeninstitut
Piazza delle Erbe 25
39100 Bolzano
Tel./Fax 0471 982255
www.burgeninstitut.com

Visite guidate: Dal 20 marzo fino al 31 ottobre
Giorno di riposo: Lunedì salvo giorni festivi
Informazione e prenotazione gruppi:

Castel Coira
I-39020 Sluderno
T +39 04 73 61 52 41
info@castelcoira.com
www.castelcoira.com

CHURBURG
CASTEL COIRA

2ª edizione ampliata 2015
© 2015 Verlag Schnell & Steiner GmbH
Leibnizstraße 13, D-93055 Regensburg
Stampato da:
Erhardi Druck GmbH, Regensburg
ISBN 978-3-7954-2157-1

Per informazioni sul nostro programma edi-
toriale: www.schnell-und-steiner.de

Informazione bibliografica della Deutsche
Nationalbibliothek.
La Deutsche Nationalbibliothek registra
questa pubblicazione nella Deutsche Natio-
nalbibliografie; dati bibliografici dettagliati
sono disponibili sul sito Internet
http://dnb.dnb.de

Copertina:
il castello visto da ovest

Bandella esterna:
il loggiato

Pagg. 68–69:
il mastio con gli edifici annessi più recenti,
davanti a sinistra il campanile

Fotografie e immagini:
archivio Castel Coira: pag. 20, pianta di Castel
Coira bandella interna
Rainer Boos, Alteglofsheim: pagg. 17, 29, 30, 31
Erwin Reiter, Haslach: pagg. 7, 15, 34, 40, 41,
44, 45, 46, 47, 53, 55, 56, 57 in alto, 59, 62, 64
Verlag Schnell & Steiner, Ratisbona (foto: Jo-
hannes Steiner): pagg. 60, 61
www.tappeiner.it: copertina, pagg. 4/5, 38, 39,
43, 54, 67, retro di copertina / bandella
esterna
Provincia Autonoma di Bolzano – Alto Adige –
Ufficio Informatica geografica e statistica: p. 71
tutte le altre illustrazioni: Anton Brandl,
Monaco